# 博物館行銷策略
## ——新世紀、新方向

# Museum Marketing Strategies
## —— New Directions for a New Century

黃光男／著

藝術家 出版社

# 博物館行銷策略

——新世紀、新方向

# Museum Marketing Strategies

—— New Directions for a New Century

黃光男／著

藝術家 出版社

# 序

人文科學中，博物館的功能，提供了無比的希望與理想，也是人類學習、思考的重要場所。

當今社會，博物館的營運，已由傳統的運作方式，轉爲多元性的現代性管理方法。換句話說，以企業管理的觀念，更能符合日益競爭環境的需要。

台灣地區的博物館，除了擁有各類豐富的典藏品外，已有良好的經營經驗，而且成績斐然。現任國立歷史博物館館長黃光男教授，便是其中具有高度效力的管理者，他不但有理論的研究，實際工作的成績也很傑出。

近日即以《博物館行銷策略》一書出版，不僅是他個人學養的展現，更是博物館管理經驗的實例，具有承先啓後的作用。

實力與效力，來自不斷奮鬥與研發的結果，他的新書充滿信心與希望。

教育部部長

# 雲蒸龍變的行銷策略

黃館長是我少見的天才型博物館館長。十幾年前,他從來沒有在博物館工作過,可是考上美術館館長的職位,就做得有聲有色。當然,他是國內,也可能是全世界,唯一「考」上館長的。全憑真本事,如假包換。

當了館長後,不出幾年他就成為博物館管理的專家。我為他寫序的第一本書是《美術館行政》,目前已是博物館學主要的參考書了。他是畫家,是文學博士,沒有管理的背景,當然也沒有受過商業經營的訓練,可是他可以在兩年內寫完一本《博物館行銷策略》的專書,實在令人佩服!

對很多人來說,行銷是很困難的事。有時候念了MBA,絞盡腦汁,還不知如何賺錢。但是黃館長在這方面有特殊的才能。他全身的細胞對經營都有感覺,而且是非常自然的反應,非常輕鬆的施行。他經營起博物館來如行雲流水,淺談間,原來門可羅雀的歷史博物館,到今天已經大排長龍了。觀眾成長數倍於往日,而歷史博物館的文化服務處就像魔術一樣的,成為該館的生產機器,比過去成長了若干倍!

把他在管理與行銷方面的心得寫出來,是大家的願望。在他開始寫這本書時,我就請他為台南藝術院博物館學研究所開「博物館行銷」的課,沒有想到在那麼短的時間內就把書寫完,而且還翻譯成英文!他不只是天才,而且是魔術師呢!所以我寫了四個字送他:文曰「雲蒸龍變」。因為趕著送印,匆促間囑我寫一短序。我也像魔術一樣變出來了。

國立台南藝術學院院長

漢寶德

# 自序

　　博物館工作，是本世紀人文發展的一件大事。而博物館學正是當代學術重點之一，從理論與實踐上，博物館功能的展現，事實上已受到社會各階層的關注，尤其作為人類幸福生活的學習資源，博物館的設置，是一項具有積極性作用的工程。

　　面對新世紀的來臨，社會發展的變易，博物館的營運之道，確定已不是傳統的保守方法，它必須在不斷的適應中，求取更為開創的經營空間，並且以多元性的企業管理，作為全面性關照的基點，才能活化博物館事業的發展。

　　本人從事博物館工作，已有十多年歷程，從現代美術館到歷史博物館的館長任內，深深體會到：除了竭誠為大眾與藝術工作者服務外，更重要的是要與世界文化的脈動同步，以具有學理與效能的設施上著力，即如使命感力量的驅使，作為服務人群、開發社會的動力。

　　因此，在參佐成功經營博物館的事例後，即有明心見性的體悟，作為一個博物館館長，所要孜孜於此項工作的重心，是博物館功能的發揮，

與有效地執行開創性的理想。博物館行銷策略,是諸多博物館營運的方法之一,也是結合社會資源,應用有限的設備,以達到高度良好的效果。

基於上述看法,本人即將平日所關心的作業心得,分別書寫多篇文字,再集合成冊。其要義,即在自我勉勵,並提供一些經驗,作為同道者了解臺灣地區博物館發展的資料,或有助於文化互動的作用。

博物館工作者,有如一個大家庭的成員,不分國籍、地域,在互通有無、共同發展博物館事業之際,需要有更多的學者與經營者,提出實際的經驗與想法,或能從中學習到一些寶貴的知能,本書也是在這種動機之撰寫完成,還望共同討論,並提供意見。

最後,要謝謝協助我的同仁們,並感謝藝術家出版社的出版發行,以及吳京部長和漢寶德先生的序文。您們是社會互動的使者,高風亮節;也是博物館事業的推展者,實力堅強,謝謝。

<div style="text-align:right">

國立歷史博物館館長

黃光男

</div>

# 目　錄

# Contents

# 引言

　　這本書，主要是提供給大專學生、博物館從業人員、對博物館管理有興趣者，和想了解台灣地區文化及其博物館發展狀況的人所參考的書籍。

　　博物館——事實上是頗具「人」性的非營利機構。它是一個國家開發程度的象徵與指標之一，具有生產性質的事業，包括提昇國家形象、促進經濟成長，也提供大眾學習的場所，亦具有終身教育、全人教育、民主教育與價值認定的內涵意義，是人類傳遞經驗、累積智慧的場所。

　　本書分為三個部分，第一部分為「營運思考」（Museum Operations），這是面臨二十一世紀，博物館所必備的條件及基本運作。第二部分為「行銷策略」（Marketing Strategies），對一個成功的博物館而言，這乃是它們都應嘗試的部分。也就是說，新世紀的來到，運用行銷策略，雖不一定會使博物館成功，但如果沒有運用策略者，則肯定會離成功越遠，也因此無法使博物館的功能充分發揮。第三部分，稱之為「台灣經驗」（The Taiwan Experience），介紹台灣文化與其社會發展中博物館所扮演的角色，並以台北國立歷史博物館為例，闡述今後博物館將營運之新趨向。

　　以下，即為各篇之簡短摘要：

## 第一部分：營運思考（Museum Operations）

### 1. 面對新世紀 -- 館長的責任與認知

　　本世紀，由於中西文化發展的不平衡，造成了文化的偏食，東方輸出的展覽與西方進入亞洲的展覽，在比例上相差懸殊，此一事實對文化互動與發展造成很大的影響。

　　而面對新世紀的來臨，對於博物館將是充滿競爭力的世紀：對典藏品、展出品的競爭，爭取經費、人才的競爭、參觀者的競爭，對爭取贊助者及對學術研究產生的競爭。未來世紀博物館的營運，除了有更多競爭因素外，也有更多元性的合作空間，其中館際合作、國際合作是必然的運作；與教育團體、學術機構、宗教團體、企業團體、媒體的合作等，亦屬必然。

　　「博物館如同一面鏡子，它反映了社會的過去，和現在的進步與發展，並與其他社會發展相結合，進而影響了整個世界。」（羅門，1992）為了保有這面鏡子的明淨，要勤擦拭它，博物館工作者，尤其是領導者——館長，就有相當重要的任務。其必須做到：

(1) 認清博物館設置的任務與理想；

　　　在於開放社會、發展社會，並提昇人類的生活品質，在運作的過程中，結合社會資源的運用，使社會文化面，得到健康積極的呈現。

(2) 多元性的展現，與理念的堅持；

　　　館長不應受某一偏見或主觀意念的影響，不能為一己之私，或為某一政治團體利用，把博物館當成是一種政治工具是絕對要避免的。

(3) 從經濟層面的考量；

　　　由於政府支付的預算不足，如何爭取更多元化的資金，以積極發揮博物館的功能，以及如何讓這些資源充分被運用及分配，都需要靠館長智慧。

(4) 館長的道德修養，也是新世紀博物館所關注的問題；

身為領航員的博物館館長，其見識、學養與操守，是一個博物營運是否成功的因素。面對更為專業的新世紀，能否使館務有前瞻性進展，館長的責任與認知，是極其必要與嚴苛的考驗。

## 2. 博物館的呈現美學

博物館是一項非營利、具教育性、生產性及美感性質的事業。而美學應用於博物館營運工作，則是一項本質性的情思。博物館美學的精義存在於： 1.認知對象、 2.歷史圖証、 3.人文關懷、 4.價值肯定、 5.人生理想。這五項意義的陳置，可說是蘊含在博物館經營者背後的無形力量，也是美感哲思的具體表現。美學之於博物館，超越於藝術形式的表現，乃在文化的本質與張力上。而博物館之美，在於開創、服務、希望與不盡的新世紀。

## 3. 博物館典藏的主題與決策

博物館的典藏品豐富與否，直接影響到它的營運工作，因為它是作為研究、展示、教育等功能的主要資源。一個博物館能否健全發展，常常決定在典藏品的蒐集方向與其準確度。換言之，每座博物館必然有其運作的主體風格，來展現不同性質之任務。方針的確定，典藏政策的釐定，以及蒐集典藏品的紀律等，皆是博物館管理者必要的工作內容與注重的條件，而博物館館長乃是典藏政策最重要的決策者，也是決定典藏成功與否的關鍵。館長在決定蒐集政策時，必須了解大眾情感的普遍存在，作為服務對象恒常性質的選擇，才符合博物館本身的風格與需要上的考量，以求達成一致性與目的性，而使博物館的功能充分發揮，才能在未來的世紀中，保有並使蒐集之文物融入多元性功能的展現。

# 第二部分：行銷策略（Marketing Strategies）

## 4. 博物館行銷策略

　「行銷」是一種社會過程，也是一種推展業務的方法，在於有效地執行預定的政策或目的。運用行銷的觀念，博物館經營者，應該把商業上追求利潤盈餘的概念，轉換成追求博物館的使命、目標，與服務社會、發展社會的理想。根據伯雅特的說法：「博物館是為人，而非為事」，以人為服務的對象，才能結合行銷方法，以作為博物館行銷的基點。在此，除了探討博物館行銷所應從事的活動如：必先做好行銷市場的研究之外，應根據市場區隔，訂立其目標市場，再運用行銷策略與計劃（即一般所謂的4P——產品、價格、促銷與通路等策略），以成功的方法完成其任務。除此之外，本文更詳細探討，在行銷策略的實施計劃中，歸納出多種方法以為行銷效應的支柱與催化劑。如制度的建立、人力資源的運用（包括代理成本論、聚合論、氧氣論、種子論、認養論），及利用親子活動、社團參與、媒體宣導、科技應用、哈雷效應、全面機能(如巡迴展)等方式開發觀眾和文化消費，實施績效考核、擴大服務範圍等。博物館行銷是項立體性的工作，也應有整體性的規劃，發揮同仁專長，匯集社會資源，以服務為精神，並完成使命為目標。

## 5. 國際文物交流與原則

　由於交通事業的發達，博物館的國際性格越來越受到重視，其中最突顯、其實也最符合實際需要的，當屬加強「國際文物」交流這件事。由於「現代化之必然」、「地域性之尊重」、「精緻度之展覽」及

「文化體之互動」等原因產生交流的需要。國際文物交流有一定的程序與步驟，並非單方面理想或一廂情願即可達成的工作，而在此之前的交流準備，如資訊掌握、主題選擇、活動進行、手續設施、合約條件等等，都得在完善計劃下，才能成功的完成。然而在進行交流的過程中，也必須掌握一些基本原則；1.確定目標、 2.效益評估、3.詳實計劃、4.合乎體制、5.互惠原則、6.累積經驗、7.學術提昇、8.安全原則。唯有如此，才能達成國際交流積極性的營運功能。做好國際文化交流，對博物館而言，是項新鮮而有活力的營運方法，對博物館的功能來說，它是超級的催化劑。因為它新鮮、神祕、豐富、特殊與競爭，具有多元化互動的力量。

### 6. 文物商店營運

　　「一個良好的博物館商品經營，是一種具有極大力量的行銷傳達媒介。」（John Curran）藉此可供觀眾取得的文物商品，是擴大博物館展品認知的強大誘因，況且就精神層面而言，既然擁有無形的文化認同，更是充實生活的實際內容。

　　文物商店的設立，又稱之為博物館再生別館，透過「博物館商店協會」(Museum Store Association) ，這個國際組織以了解文物商店之性質及必要性。並以政府預算支付下的博物館，在合法經營的理念下，介紹設立文物商店所需遵守的原則，使其成為博物館營運的助力，並藉以展開各種有益於各文化的工作。

　　博物館文物商店，乃是超越了一般藝術商品的行銷概念。但就博物館事業的發揮，則有延伸其功能之效，它能使觀眾擁有切身的文化服務，又能品味藝術情趣的真實，更能激發人生幸福的高度理想。

國際間，文物商店之於博物館已成爲其主要媒介體，在經費與人力的措施上爲相當龐大的資源。唯在應用這項資源時，宜保持非營利事業的精神，以回應博物館營運的理想。

# 第三部分 台灣經驗 (The Taiwan Experience)

## 7.社會發展中博物館的角色

台灣光復後，在長期的物質匱乏之下，缺乏現代文明的自覺性，而僅在原有文化中徘徊學習。 檳榔文化、K.T.V文化、麥克風文化，正是開發中國家最顯著的文化象徵，且傳播迅速；而相繼伴隨的社會現象，有種流行風尚的氣氛，並且與速食文化相關，然就大眾生活的改善上，並未得到較多的生存價值肯定，而反應在揣摩意識的行爲之中，或引自西方文明，或自我就範的選擇；迷信權力、迷信暴力、迷信神力、迷信財力，這種社會的發展，並不是健康趨勢，大眾對生活的信心仍然不足，在價值的認定上，與高度文明國家，尚有一段距離。

因此，對台灣社會而言，博物館的設立有一份更深切的關切，因爲它是高度文明發展的象徵。近十幾年來，便以建立各類博物館爲實踐人生價值的開端，並且具有非常輝煌的成績，僅年度參觀博物館的觀眾計就有千萬人次以上，其他的文化活動更不計其數。就整個國際間的取向，以博物館爲社區文化爲重心的思考，則是公認未來最爲重要的生活基點。台灣地區的博物館，勢必在如此潮流的沖激下發揮其時代性之功能，尤其具有休閒的多重意義，並來自人類智慧相乘的張力，這也是二十一世紀文化生活的重點工作之一。

# Introduction

This book was written for University students, museum workers, people with an interest in museums, and those wishing to learn more about the Taiwanese culture and the development of museums there.

As a non-profit organization, the museum is in reality a very 'human' institution. It is one of the yardsticks by which the degree of development a country has attained can be judged. It is a productive enterprise, which can serve to improve a country's image, spur economic growth, and provide the public with educational opportunities. It also implies lifelong education, holistic education, democratic education and value affirmation. It is one of the means by which humanity transmits its accumulated experience and knowledge.

The book is comprised of articles divided into three sections. The first section, "Museum Operations," discusses the requirements for and basic operations of a museum in the 21 century. Part two, "Marketing Strategies," is concerned with an area that every successful museum is bound to be involved in. In the new century, although use of marketing strategies may not be enough to ensure a museum's success, any museum which does not make use of these strategies is well find success elusive. Such a museum will be unable to fully develop its functions. The third section, "The Taiwan Experience," considers Taiwanese culture, and the role of the museum in Taiwan's changing society, taking the National Museum of History in Taipei as an example, and discussing possible future trends in museum operations.

A summary of each article is given below:

**Part I   Museum Operations**

## 1. Facing the Challenge of the New Century -
the Responsibilities of a Museum Director

During this century, an imbalance in Chinese and Western cultural development has led to a form of "cultural malnutrition." There is a striking disparity in the number of exhibitions organized by Asian nations in the West and those organized by the countries of the West in Asia. This disparity has a major effect on cultural interaction and development, not only in Asia but the West as well.

The new century which is now approaching will, for the museum, be filled with competition: competition over collections and exhibits, competition for funds, for skilled personnel, for visitors, for sponsors, and over academic research. However, in addition to greater competition, museum operations in the next century will also provide greater room for cooperation. Obvious examples are inter-museum and international cooperation, but this would also include cooperation with educational organizations, academic institutions, companies, the media, etc.

"Museums, as mirrors of past and present societies, show their progress and development, as well as their link with other societies influencing the world's development." (Lorena San Roman, 1992) If a mirror is to represent reality clearly, it needs to be polished. In this respect museum workers, and particularly those in leadership positions -- directors -- have a considerable responsibility. Their responsibilities would include:

(1)     The need to be clear about the responsibilities and ideals with which the museum was set up.
The museum has a role to play in opening up and developing society, and in improving people's quality of life. During the course of its operations, the museum should bring together society's resources,

and allow society's cultural side to be displayed in an active, healthy manner.

(2)    The display of pluralism and insistence on maintaining rational thought.

A museum director should reject the influence of prejudiced or subjective viewpoints; he cannot act out of self-interest, or in the interests of political or other organizations. One should avoid, at all costs, allowing the museum to degenerate into a political tool.

(3)    From the economic point of view, with government funding limited, a museum director needs to consider how to develop more varied sources of funding, to allow the museum to develop its functions more actively. He also has to concern himself with ensuring that those resources that are available are allocated and used in the most efficient manner possible.

(4)    The question of the museum director's ethics will be another area of concern for museums in the new century.

In his role as pilot, the museum director's knowledge, character and decisiveness are the deciding factors in determining whether a museum succeeds or fails. As we face a new century where professionalism will be ever more important, in attempting to let the museum develop, the sense of duty and awareness of the museum director will be put to an ever more severe test.

## 2.Aesthetics and the Museum

The museum is a non-profit, educational, productive enterprise that also has a pronounced aesthetic character. The application of aesthetics to museum operations is a very basic consideration. The essence of museum aesthetics lies in: (1) Recognition,(2) Historical Evidence, (3) Human Concern, (4) Value Affirmation,and (5) Human

Ideals. The arrangement of these five elements can be said to be incorporated within the intangible force that lies behind the museum's administrators, and is a concrete expression of aesthetics. Museum aesthetics involves more than just the expression of artistic form; it is linked with the basic identity of culture. The beauty of the museum lies in creativity, service, hope and the endless possibilities of a new era.

### 3.Themes and Decisions in Museum Collection Managemen

A major resource that serves the functions of research, display and education, a museum's collections have a direct impact on its operations. Sound development of a museum often hinges on the direction and precision of its collection policy. To put it another way, every museum is bound to have its own operational character or personality, which displays its particular tasks and responsibilities. Determining the direction of museum operations, deciding on collection policy and what precepts will be followed with regard to acquisition, are all areas that the museum administrator must pay attention to. The museum director is the most important decision-maker when it comes to collection policy, and his decision is the decisive factor in determining whether the museum's acquisition program is successful or not. In deciding on collection policy, the director needs to have an understanding of popular taste, making choices with an eye to their long-term value, if the spirit of the museum is to be adhered to and its needs met. His goal should be consistency and goal-orientedness, if full play is to given to the museum's various functions. Only in this way will it be possible for museum artifacts to be displayed in a suitable pluralistic manner in the course of the next century.

## Part II Marketing Strategies

4.Marketing Strategies for Museums

Marketing is a social process. It is also a means of operational promotion for the effective execution of previously defined policies or objectives. In employing marketing concepts, museum administrators should modify the commercial concept of seeking to maximize profit to suit museum objectives of providing a service for society and assisting with the process of social development. As Jonathan Bryant puts it, "Museums are for people rather than things." Marketing strategies can only be used effectively in a museum context if people are taken as the object of service. Here, besides giving consideration to purely marketing activities, museum marketing should involve the need to perform advance marketing research, the ability to decide on the target market, and then employ marketing strategies and planning (the so-called 4 P's), thereby using the most effective means to achieve one's goal. Another area which this article gives detailed attention to are the varied methods that can be made use of within the execution of a marketing strategy, to act as both stabilizer and stimulant in ensuring the strategy's effectiveness. Examples would include: the creation of a system, use of human resources (including agency cost theory, polymerization theory, oxygenation theory, seed theory and adoption theory), use of children's activities, encouraging the participation of civic organizations, use of the media, application of technology, the Halley's Comet effect, comprehensive functions (touring exhibitions), etc. to expand the number of visitors and cultural expenditure; implementation of performance auditing; expanding the range of services provided, etc. Museum marketing is a three-dimensional activity, which requires comprehensive planning, exploiting the particular talents of every staff member, and making use of all the resources society can provide. It should be based on a spirit of service, with the completion of the museum's mission as its

goal.

## 5. International Inter-museum Exchange and the Principles Behind It

With developments in global communication, the international nature of the museum has come to receive more and more attention. This is most obvious, and perhaps most meets real needs, in the form of strengthening international exchange. Various factors, including the necessity for modernization, respect for regional cultures, displaying the exquisite and reciprocity between cultural entities have created the need for this kind of exchange. International exchange has its own particular procedures and stages. One-sided idealism or emotion is not enough to achieve success in this field. Their are various preconditions to successful exchange, including collection of information, selection of a theme, implementation, procedural considerations, the written agreement, etc. Several basic principles must be adhered to when conducting international exchange: 1. Possession of a definite aim, 2. Benefit analysis, 3. Detailed planning, 4. Adherence to the system, 5. The principle of mutual benefit, 6. Accumulation of experience, 7. Academic upgrading, and 8. Safety considerations. Only in this way can the operational function of active international exchange be achieved. Effective international exchange, from the museum's point of view, can be a fresh, vital operational method, and can act as an extra-strong stimulant for museum functions. Combining freshness, mystery, abundance, uniqueness and competition, it constitutes a pluralistic interactive force.

## 6.Museum Store Operations

"A well-run merchandising operation can be a tremendous promotional vehicle" (John Curran). The sale of museum reproductions can help facilitate a linkage between the visitor and

the art being exhibited. Accordingly, at the spiritual level, visiting a museum store can provide an intangible sense of cultural identification, and make the visitor feel more fulfilled.

The establishment of a museum store can almost be seen as the museum reproducing itself. Study of the Museum Store Association can help one to appreciate the nature and importance of museum stores. An introduction is also given to the principles that state-funded museums need to adhere to if they are to establish museum stores that do not violate the demands of legal management, and how such stores can develop into a major support for museum operations, benefitting every aspect of the museum's cultural work.

Museum stores need to go beyond conventional art marketing concepts. They can help the museum to develop and expand its functions, providing the public with an accessible, personal cultural service, which can give them a taste of the reality of artistic appreciation, and inspire high ideals.

Internationally, museum stores have already become an important medium for the museum. Operation of a museum store is quite demanding, both in terms of personnel required and in terms of cost. When making use of this resource, one should be careful to adhere to the non-profit spirit of museum operations, and not violate the museum's ideals.

## Part III  The Taiwan Experience

### 7.The Role of the Museum in Social Development

During the long period of relative material deprivation that followed Retrocession, Taiwan lacked any strong awareness of modern civilization. Existing cultural patterns continued to be followed. Taiwan's 'Betel nut culture,' 'KTV culture' and 'microphone culture' are all symbolic of a nation still in the throes of development. These cultural types are all characterized by the speed with which they

spread. A related social phenomenon is the dominance of 'fashion' and the development of 'fast food culture'. However, as far as improvement in the quality of life of ordinary people is concerned, there has been no significant increase in value affirmation as a result of all this. This is reflected in the tendency toward faddishness, whether it involves taking up particular aspects of Western culture or a too-restricted choice from one's own culture. Social development characterized by a blind faith in power, violence, supernatural forces and wealth cannot be a healthy trend. The majority of ordinary people still lack sufficient faith in life. As far as value affirmation is concerned, there is still a considerable gap between Taiwan and other developed nations.

Precisely because of this, museum establishment is of crucial importance for Taiwanese society, being as it is a symbol of advanced cultural development. In the last ten years or so a variety of museums of various types have been set up as an embodiment of human values. The results have been quite impressive. Last year alone museums in Taiwan received over ten million visitors, if other related cultural activities were included the figure would be even higher. In global terms, it is widely recognized that the museum is likely to take on a role as an important center for community culture. Museums here can be expected to keep up with this trend. With leisure now embracing multiple levels of meaning, and with the expansion of the human intellect, museum work is bound to be one of the major foci of cultural life in the 21 century.

## 8.Trends in Museum Management

The museum is at one and the same time an educational center, a place for research, an academic and quasi-religious organ, and an institution for cultural transmission. It has the capacity to bring experience to life and to create new knowledge. Taking the National Museum of History in Taipei as an example, this article points out

some probable future trends in the development of the museum. The museum of the future will employ business-style operational methods, actively providing service rather than passively waiting for visitors to come in the door. Museums will need goals, ideals and missions. They will tend to demand higher levels of academic capability, professionalisation and specialization, in order to meet society's needs. An attempt is made to deal with new concepts in museum operations from the points of view of the collection and conservation of cultural artifacts, application of technology, links between culture and economics, education and learning, increased professionalism, exchange projects, etc.

Museum management principles should not remain at the level of theoretical concepts. They need to be put into practice if the museum's unlimited potential is to be tapped. We need to face the challenge of the new century with confidence, patience and determination.

第 一 部 分

# 營運思考
Museum Operations

# 面對新世紀——
## 館長的責任與認知

　　眾所周知，二十世紀的博物館事業，已發展到一個非常重大的成果。它成為人類經驗傳承、學習、省思與休閒的重心，亦為人類文明與社會開發程度的指標，並列為未來世紀的社區文化的發展中心。

　　國際博物館聯合會（ICOM）成立的宗旨與理想，造成本世紀人類重新思考精神文明的重要性，包括了藝術的、美學的、宗教的、教育的等等各項經驗，並以非營利事業機構的形式，作為服務大眾、發展社會的基礎，使博物館的功能，不斷在增強、在擴大。尤其人類已由狩獵文化、農業文化、海洋文化，以至本世紀太空文化的進展中，應用科技的高度發展，從文化深層的價值作一反思，的確有一種繼往開來，並有生生不息的活力。

　　換言之，博物館角色的重要性與多元性，就人類文明生活史，具有傲人的發展，尤其面對新世紀之際，這項人類生活的真實，正如過去悠悠的歲月，幾十個世紀來所呈現的事實，具有古今輝映的感應。因為博物館的經營者，已從尋覓事物的珍愛，進入認知與應用階段，將那沈睡或未被知道的實體，保存人類生活的精神與物質的文件物品，層層相扣、互為因果的原生力，重新活躍起來。

　　這一過程，正是近百年來，投入博物館事業所有工作者辛勞研討的結果。其中重大任務者，則是博物館的館長與專業人員的竭盡心力，在完善理想的經營理念中，發掘人類精神文明的無限生機，以及被世人公認為「生存價值」實證。此項觀點也可從冷戰以後的幾年之間，博物館所

賦予的時代意義得到證明，諸如已開發國家大都積極在此項工作，投入了大量的人力物力，尤其以文化張力爲條件，作爲該國全面外交或形象要求的目標之一，甚至有些國家設有專門機構，藉博物館功能的延伸，建立國際文化交流與互動的基礎。

至於開發中國家，更急迫地在博物館事業急起直追，有些國家甚至以國家的力量，投入博物館工作，畢竟它在人文生態的激勵上，具有明確的目的與力量。就人類精神生活的進展上，作爲高度文明的措施，博物館功能的涵蓋面，已成爲新世紀的文化焦點。這一種現象，被視爲國家形象優劣的象徵。因此，以博物館事業作爲該國優秀文化的傳播者或註釋者，正是推展國際活動與形象塑造的資源。　尤其在本世紀來，冷戰結束後進而國際和解，國際間的重點工作，除了人權、經濟、政治的關心外，以　「社區文化」　爲中心的生活與教育之理念下，博物館的工作，正符合時代的潮流。

## 文化偏食——中、西文化發展的現象

然而，在檢視博物館工作成效時，便知道西方世界博物館的研究工作，遠遠超過東方國家的普遍與深度，包括設置博物館的性質，目的與類型，甚至作爲科學的、藝術的、社會的、教育的學術中心，並以之爲人類生命價值、生活休閒的重要場所。在東方或許也有很珍貴的典藏品蒐集，但在歷史的紀錄上，大都停留在私人欣賞或擁有骨董的層次，並非是開放給大眾的公共服務事業。儘管本世紀以來，東方國家已有頗具規模的博物館成立，但在數量與功能上，仍與西方的經營理念有很大的距離。這種現象延展至今，不難發現有幾項特徵：其一是東方國家的博物館，較重形式設立，未設專業人員及培育，僅在設官任職上作業；其二是除

博物館行銷策略

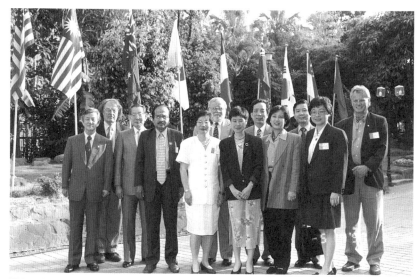

國立歷史博物館於一九九七年五月所舉辦的大型「亞太地區博物館館長會議」，集結了亞洲
的博物館專業人士齊聚一堂，不僅塑造我國良好的文化外交形象，擴展文化張力，並建立國
際文化交流與互動的基礎。（上、下二圖）

了私人博物館外，東方國家多爲公設博物館，由政府編列預算支應，不若西方國家以財團法人的型態經營；其三是東方國家的博物館，常趨於靜態與單一的作業，不若西方國家多元性的經營，並組織國際合作協會，以科學的管理方法，擴大博物館機能，以服務大眾；其四是作爲交流的設施，西方國家的博物館，有計劃地推展其研究成果，包括了展品、教育與蒐集，紛紛向東方國家介紹，並以國家力量全力促銷其文化的優質性，東方國家儘管也有少部分的展覽向西方推行，但在比例上相當懸殊。

關於上述第四項的瞭解，不難從亞洲地區的國家，就其文化活動與西方國家交流的實際運作上比較，雖然近二十幾年來，文獻上已可看到有些國家爲了發展觀光、推銷國家形象、或作爲友好關係的增進所發動的文物或藝術品的展覽，但畢竟是少之又少，甚至策劃者還是來自西方的學者、專家。這種文化互動失衡的現象，乃是造成人類文化「偏食」的原因，也是東西文明未能再進一步因交會而產生新文化動力的重要因素。

就以近年來東西方國家文物或藝術展覽實際情況來說，亞洲國家除日本的展示品與西方國家有較多的交流展外，事實上仍然以引進西方國家的展覽品爲多。這當然也包括日本在內，有時候不惜花費龐大的經費，將被視爲世界級的名畫，以國家的保證將作品運回展出，這種以經濟力、政治力促成交流之活動，不僅造成日後文化交流的模式，也提高了交流展覽經費負擔的困難度，尤其是開發中國家。在全世界都以經濟現實爲考量，並且除了西方國家，甚至也包含以經濟考量的文化外交之情況下，想把西方文明的展覽品運至亞洲地區展出，是件很困難的工作。儘管如此，在東方博物館事業工作不足的條件之下，東方國家仍然受到西方文化的衝擊，來自西方的展示品大於東方文化的輸出，而且可說是不成比例的成長，雖然近年來相關的國家已經對這方面的工作有所改善，即如

古老中國，以及現代化的日本曾有不少的國際交流活動，不過仍然未處於主動的狀態，這種現象的形成，還是因博物館事業經營理念的差異，西方國家對於博物館的運作來自思想、任務、行銷、管理的方法與理想精緻度展現的整體，不若東方國家的博物館常常陷在模仿的階段，而其起步較晚也是原因之一。

台灣文化的國際交流活動，在近半世紀以來，除了早期幾次大型的歐美之行外 (註1)，基本上這類的活動都是近十來年的事，其中又以台北市立美術館之建立為基點，在此之前，相關的活動，大都以國立歷史博物館為主體，並以書畫為推展文化交流之對象，尤其是當代畫家作品，如中國書畫，或現代繪畫，除了國際徵求作品展出外，較少有博物館合作展出的機會，但它仍具有國際視窗的作用，對台灣文化的發展，具有很大的鼓舞作用。現代美術館設立之後，有更多不同風格的博物館在專業的要求下，開始展開更寬廣的文化服務工作，包括國際文化交流，但仍然僅在近年的活動紀錄上，看到來自歐美的大型展覽，卻極少見由台灣自行籌劃的專題歐美行。亞洲地區其他國家情形亦復如此，究其原因，固然與政治、經濟的因素有關，然大致上是文化工作者專業知能的涵養，其宏觀未足以洞悉東方文化的特質與時代性張力；微觀則未就地區性文化所具之催發能量作整合，以提供向西方世界介紹此項文化特質的規劃與理想，才造成文化互動不平衡的現象。

基於上述理由，亞洲地區博物館的營運之道，不僅在迎接新世紀來臨時對於各項可能要有所因應，即如有權利與義務的促發東西文化互動的機制，是不容置疑的重大工作。而如何引發西方文化工作者，在人類學、社會學的哲思上，引用不同血源的東方文化，才能繼續保有西方文明中亮麗的優生學理，則是有益於人類繁榮幸福的共同理想。倘若只是近親

結婚文化或自生自滅的繁衍，它的品質必然將失去競爭力與萎縮的質變。

## 新世紀博物館的競爭與合作

從本世紀所興起的博物館事業，已是人類生存價值一項新的方向與指標，因為博物館的功能與工作，擴及到大眾生活的全面觀照，並且受到民眾普遍的歡迎，誠如英國學者格洛斯特公爵(The Duke of Gloucester)所言：「博物館的館長和館員們已經可以實踐他們的理想了，不僅使博物館朝向制度化，而且透過博物館可以發揮他們的興趣和專業知識，讓他們做出最滿意的成果，以分享給社會大眾 (註2) 。」他認為博物館已從靜態(static)陳列，進步到動態展現的過程，是個充滿生機(lively)與活力(vibrant)的有機體。換言之，作為實證與學習的展示品或典藏品，如何使它們在博物館中活化起來，和觀眾對話，並貫穿古今時空，物我相融，是館長與館員的責任。

新世紀的來臨，人類要面臨更為刺激的社會變化，其中自科技發展所引發的相關問題，如人類因醫學的發達，在二十一世紀之末，可能因器官移殖的常理化，死亡觀念的改變，對於生命價值的認定，亦有不同的解釋；而資訊發達，距離縮小，速度的流動，也是人類生活改變的一項挑戰；加上人口增加、資源變易衝擊，人類所能擁有或依恃的知識是否也相對增加它的不定性，諸如種種更為理性思考當中，人生的去向，似乎不是宗教、或金錢所能規範導引的，因而「以博物館為社區文化的重心」的共識除了博物館界能體悟它的急迫感外，更是關心國家發展與世界前途的人所注視的焦點。

博物館對於人類生活的需要，已在本世紀作業中，有精確的實驗與成效，也因為具有與人類經驗共進退的機能，以及繼往開來的特質，增進

巴黎國立自然史博物館的自然生態展覽方式
可引發觀眾的興趣,並作爲實証與學習的佐
證。

古巴應用廢棄的古堡內壁作爲現代美術作品
展覽的場所,使古今時空物我相融,相當地
別開生面。

巴黎國立自然史博物館的新式電子說明卡使展品更加生動有趣。此顯示大媒體時代的來臨,
電子器材等媒材都成爲博物館運用的對象。

知識、啓發智慧的作用，新世紀的來臨，除了要維護原有的操作功能外，面對新的時空，新的觀念，必然有更多的競爭事項。格洛斯特(Gloucester)認爲，新世紀對於博物館將是充滿競爭力的世紀，而其認爲的競爭計有下列數端：1.博物館對於典藏品、展出品的競爭，除了自身要有豐富的典藏品外，計劃展出品也都在其豐富內容與精緻上作考量，否則冷冰冰的展覽，充其量只能作爲例行性的展出，對於社會大眾的助益不大，每個博物館應以具有最好的展覽品而造成競爭；2.爭取經費的競爭，特別是政府的經費，因爲有太多的博物館在爭取因而造成競爭，至於爭取基金會或企業團體的贊助，也因爲博物館的設立與營運的多元性，而成爲競爭的對象；3.人才 (staff) 的競爭，目前博物館的專業人才普遍不足，這對於即將畢業的研究生而言，固然是個好消息，但在博物館專業領域上，學校的知識是不夠的，博物館必須積極培養自己的專業人才，才是當務之急；4.參觀者 (visitors) 的競爭，越來越多的博物館，朝向趣味性的發展，博物館越需要有效的創造性開發，才能活化博物館，以吸引更多的觀眾，其中包括交通、停車、展示形式的變化與多元性，都是爭取參觀者的方法；5.對爭取贊助者 (sponsors) 產生的競爭，政府資產有限，博物館必須獲得政府以外單位的贊助、支持，因此，如何建立有信度而高尚的公眾形象 (public image) 外，還要有贊助者有參與感，並引起他們的興趣，都成爲博物館一項重要的方法(註3)。然而，未來博物館的競爭，除了上述的五項外，其他如學術研究的競爭，更成爲營運重點之一；至若教育、資訊、休閒等服務的深度與廣度，也是博物館開展的競爭項目。

　　未來世紀博物館的營運，除了有更多競爭因素外，也有更多元性的合作空間，其中館際合作與國際合作，是必然的運作，而在有限的資源運

大型的展覽經過研究與規劃後，必能引起大眾的興致。圖為國立歷史博物館所舉辦的「黃金印象－奧塞美術館名作特展」於一九九七年一月至四月展出期間即吸引五十五萬人次以上的觀賞人潮。

用上，如何與不同領域的文化機構、或企業體尋求合作的機會也越多。例如：1.與教育團體的合作，可以促發專業人員的交流，歷史學者、藝術創作者、社會學家等教育人員所投入的力量，足夠引導新生代觀眾與人力資源的開發；2.與學術機構的合作，運用科學設備與方法，對於博物館專題作精確的學理研討，促發專業人員的進修，並提昇專業能力；3.與宗教團體的合作，以宗教精神的信仰，轉化為文化認知，博物館將扮演重要的角色，也是演化為社區文化的重心；4.與企業體的合作，一則可充實博物館運作的資源，再則可促進企業形象的建立，並導引文化再生的生產觀念，使文化與產業互為因果，提高生活水準；5.與媒體的合作，博物館本身就是一項堅實的媒體，藉著博物館的營運，達到增進

與企業、媒體合作時，必須顧及博物館的功能，以導引文化再生，提高生活水準。圖為自由時報及帝門基金會共同贊助台北市立美術館所舉辦的「安迪·沃荷」特展情景。

知識的機會，繼而開發社會、發展社會。但作爲大媒體時代的來臨，自平面媒體開始，以至於電子器材、廣播、電腦、電視、電影、口傳、演講、運輸、天候、藝術品等等媒材，都成爲博物館運用的對象。

## 館長的責任與認知

博物館具有保存並開發文化的功用。在未來世紀中，必然是更爲精細的分工，尤其在教育與學習的立場上，適合各年齡層觀眾的博物館，在自由選擇與主動學習的精神下，兒童博物館或博物館的兒童部門，勢必如雨後春筍陸續成立，當今先進國家早已在這方面有很好的成績表現。相對於其他性質的博物館，亦當在社會發展需要中產生，其精緻設施，可與教育的設備、教堂或寺廟的建設並駕齊驅，甚而超過學校教育的廣度與深度，也越過宗教性的信仰，成爲人類精神文明的新生地。就目前博物館功能上，來審查其功用與價值，事實上已駕凌於其他文化機構之

上，在此就不再論及宗教性儀式的消長，尤其在未來的世紀裡，各類博物館更為詳確的服務項目，正是人類精益求精的心理性向需要。

博物館在新世紀中的重要性，源於本世紀博物館發展持續加溫的結果，其本質即為反映社會成長的全貌，經營是否得體直接影響大眾的生活，誠如羅門 (Lorena San Roman) 說：「博物館就如同一面鏡子，它反映了社會的過去，和現在的進步與發展，並與其他社會發展相結合，進而影響了整個世界。」*(Museums, as mirrors of past and present societies, show their progress and development, as well as their link with other societies influencing the world's development.)* (註4)。在人類生活上，自然與社會的互動所衝擊的結果，是人生覺醒與累積的事實，以博物館作為超越時空的人文生態再現，保有文化遺產與某一特定工作澄清時，人類的經驗與知識的傳遞，均可在博物館這面鏡子中呈現。

為了保有鏡子的明淨，要勤於擦拭它，博物館工作者，尤其是領導者就須負有相當重要的任務。其中他必須要有優越的學養與經驗，以作為推展館務的基礎；也必須有健康的身心，以積極投入工作；並要有洞悉時空變易時的環境的能力，才能因人因時因地而制宜；他要有強烈的使命感，才能在困境中突破難關，以達成目標；也要具備教育家的耐心，與宗教家的胸懷，諄諄善誘服務人群；並且要有深切的道德觀，才能有積極完善的理想。

博物館館長的責任與認知，其屬性乃是教育者、宗教者，企業者、道德者與實踐者。他在面對新世紀來臨時，必須要堅持人類性善的理想，以企業化的管理，整合人文精神所表現的智慧，作為服務人群的基礎。因此，館長必須時刻保有清新的頭腦，以及有力的行動，茲列述如下：

　　其一是認清博物館設置的任務與理想。在社會發展中，如何促發新的領域，結合社會資源的運用，使社會文化面相得到健康積極的呈現，並隨時檢討社會的需要，作必要的補充與修正，尤其對於生存價值的肯定乃在於精神生活的提升，也是超乎物質之外的社會的無形（non-tangible）價值。舉例說，如何將對神祇的迷信，轉化為對文化經驗的信仰，這不只是在已開發國家要特別留意的，對開發中的國家而言，更需要奮鬥。尤其，當資訊時代的來臨，重建秩序的優質與知識的獲得，則是很重要的原則。

　　其二是多元性的展現與理念的堅持。博物館在開發知識與情思寄寓上，具有聚合的力量，它不受某一偏見或主觀意念的影響，尤其不是為一己之私，或為某一政治體做宣傳。藝術是陶冶心靈的媒介，博物館則是儲存文化資源與美的場所，它為所有的民眾作完整的心靈服務。因此，博物館館長或負責人，必須在既有的資源中，不論是展覽、教育或典藏，要有正確的認知與充分的時間，作精確的研究，才能服務廣大的群眾，因為博物館是呈現真實、美感與精神文明的地方。換言之，博物館必須具有多元化（pluralistic）的性質，呈現社會所有人們的感覺，或至少是他們主要的想法。館長對於博物館營運理念的堅持，在於對大眾、歷史、社會，與美學之間，取得有效的展現。不論博物館進行某一項活動，或一項展覽，館長要求所有的工作人員，必須要有廣泛的研究、觀察、評估，以客觀的觀點，和不同角色人的想法，作最完善的體現。其中，在博物館運作時，必須非常小心地檢視自己的博物館，是否陷入一種粗糙，沒有效率或隨波逐流的漩渦裡？是否任憑沒有訓練與經驗的從業人員，作了偏失的展覽等？當然，館長必須了解博物館內的各項設施，尤其在舊有的博物館中，原有已習慣於過去單一的想法，想要促發它的

現代性的觀念及科際整合的執行力，原本就比訓練一個毫無經驗的館員來得困難。但館長或主管必須有宏遠的心志與耐心，謹慎而積極的改革與建立良好的制度。

博物館多元性的功能，事實上是政府對於大眾服務所規劃的，但在運作時，常因為是政府設立的博物館，為了配合它的施政方向，常把某一展覽或活動與政府的政策相結合，或與正式的教育體制（formal education system）相結合，這雖然也是很普通的事實，但無論如何，博物館絕對不可失去自己的科學性、教育性與客觀性，將正確的歷史事件呈現。羅門（L. S. Roman）說：「我們必須記住，把博物館當成一種政治工具是絕對要避免的。這就是為什麼館長必須要有足夠的分析力與判斷力，要能非常小心地處理政府和社會、社區的關係，包含和私人企業的關係。」(註5)雖然有時候很難避免有部分的妥協工作，但如何導引這些不利於館務工作的因素，使之至少不傷害館務的推展，館長堅持的專業性，應自我評估是否可達到八十分以上，或更高的理想，這是一項嚴苛的智慧考驗。為了使博物館順利推展，也為了預算、被贊助，若不傷及運作的少許比例，須有館長的禮貌與邏輯說明，這是要在工作之餘與寂寞中忍受的事實。

其三是足夠的經費來源，與經費層面的考量。每一座博物館，只要它有積極性的理想，大概都是經費不足的。但也有因為社會經濟的蕭條，而影響到館務的運作。一九八八年博物館和畫廊委員會議(Museums and Galleries Commission, 1988)提出，如果經費嚴重不足，將可能導致：畫廊的關閉，降低安全的管理，減少開放的時間和天數，而且沒有經費製作教育用材料、不能印製目錄、說明書、上電腦，無法與國際間交換資訊等等的運作。

　　博物館的館長所面對的問題，除了在國家政策與博物館功能相融相濟之外，不論社會的變遷如何，經濟層面的考慮是個很關鍵的問題。一般而言，除了有限的預算外，如何掌握到經濟資源，是個不容遲疑的事情。根據一九八四年博物館協會 (Museum Association) 宣示：「博物館是一個為公眾利益而蒐集、紀錄、維護、展示及解說資料證據，和傳達資訊的機構。」*(A museum is an institution which collects, documents, preserves, exhibits and interprets material evidence and associated information for the public benefit.)* 如果從經濟層面考量，學者強森 (Peter Johnson) 和湯姆森 (Barry Thomas) 認為：「博物館就好像一種垂直整合的公司，使各方面來的資源改變成不同產品的產出。」*(A museum is a vertically integrated firm which transforms resources into output.)* (註6) 這其中引出了兩個問題：其一是資源如何被分配；其二是公眾的利益，誰有權利去決定它？這當然是一項責任與道德的問題。換言之，以目前館務運作的趨勢來看，博物館的館長所具的專業知識與責任，是解決這些問題的核心。

　　館長考量的經濟資源，除了政府固定的預算外，通常不足的部分，必須依靠多元化資金 (plural funding) 的來源，而且被鼓勵往自己自立 (self-reliant) 的方向發展。多元化的資金來自：1. 政府其他部門經費的再尋找，如文建會、外交部。2. 個人會員制 (individual membership)，這是最簡單的方式，但款項有限（歐美各國已很具規模）。3. 公司（法人機構）會員制 (corporate membership)，彼洛特 (Paul Perrot) (註7) 認為這是一項非常重要的資金來源，亦即公司、企業體的進入，他認為彼此有二項共益之處，其中之一是，這是一筆連續性 (continuous) 的贊助，可為一般業務運作，通常贊助的公司不會

管錢的用法，之二是公司、企業體對博物館的贊助，雖然不及立刻得到什麼好處，但對他們長期建立形象、做公益事業，服務的社區，長期而言，是有極大幫助的。4. 公司贊助某一項計劃或展覽，館長必須要有清晰的判斷力，否則很容易被導引成為博物館無關的活動。5. 博物館家族制（museum family），這是具有相當大規模的會員人數，而不同性質的博物館，會有不同方式、不同族群的人來支持，如茶葉博物館、紙業博物館，可能是由茶葉、紙業工會族群贊助。6. 某些企業只支持和企業本身有關的展覽，如IBM公司就曾說過，他們只贊助和機器設備、電腦有關的展覽。7. 文教基金會的贊助，在台灣地區此項贊助，仍然值得開發。8. 有些企業主本身即為文物收藏者，他們的蒐藏可能被要求展出，並被要求提供經費贊助。9. 設置紀念獎學金，或某一項文化獎助，接受遺族的捐贈，這是一筆很具善性的社會回饋。10. 與相關文化機構或企業體共同辦理某一項活動，可以分攤經費的開支，無形中增加館務的經費運用。11. 為節省繳交稅金，由捐贈金錢或文物品可抵稅的方法，亦是資產的來源之一。

上述擴大館務的經費來源，是博物館營運的重要課題，在未來世紀裡，館際之間，為了經費的籌措，必然會有更大的競爭，也會有更大的迴旋空間，但館長必須注意幾項運行的原則；其一是館長及博物館的形象，必須是正派的、無私的、優良的、有信度的，才能得到公司或企業體的贊助；其二是要有精確的計劃、與有開創性的活動，才能引發贊助團體的信賴；其三是不可失去博物館的風格與立場，因為它在非營利事業中，較具公信力的公眾利益的機構；其四是不要成為某一合作團體的附庸，而忘卻博物館的專業責任；其五是籌措經費必須要在需要與必要之前，要有充分的理由與理想，提出完善的節目，結束後也要評估其效益，作

爲是否繼續運作的參考。

　　經濟層面的考量，在於經費或資源的應用，而資源 (resources) 是被用來製造產品 (output) 的。博物館的產品，可分爲兩種：即爲中間產品 (intermediate output)，和最終產品 (final output)。根據前述博物館協會的定義，收藏品 (collections) 和紀錄文件 (documentation)，只準備將來作爲展覽、研究之用，這些都被認爲是中間產品。博物館的最終產品，也可分爲兩種：1. 學術性產品 (scholarly output)，包含研究、出版、展覽、演講、錄影帶、多媒體等學術性活動，這項必須是精確成功而有效的學術性產品，才能深入探取目的性的原因，也將是學術界人士所應用的，這項公共產品 (public good) 有兩種特性，是不可能在私人市場達到的。其一是非敵對性(non-rivalry)的研究發現，並不阻礙另一個人的發現——例如典藏品或展示品，即可讓多人參與，共同研究，並不產生敵對的現象；其二是非獨佔性 (non-excludability)——研究的成績供大眾所使用。由這兩項特性看來，由大眾的經費支持是有其必要的，並且經此學術的產出，還有溢出的效果 (spill-over effect)，觀眾經由此項服務所得到的知識，可再次傳播出去。2. 會讓人回想的經驗、體驗 (experience) 的產品，包括在博物館運作時看展覽、導覽、佈置、動線、氣氛的感受外，還包含了所有「非博物館的服務」(non-museum services)——如商店、化妝室、餐飲、書店，甚至庭院、廣場、停車等相關之延伸品，都包含在這項服務範圍，這種類似爲隱藏式的產品，事實上是博物館第二種最終產品，也是直接提供生活化與實踐博物館功能之處。

　　博物館的經費支出，與博物館的運作，所具有積極性的意義，在於成交良好、成本降低。雖然每個博物館的固定成本 (fixed costs) 都占有

相當大的比例，但在一定量的花費中，促使參觀者的興趣，而到博物館
參觀，或運用博物館的延伸服務，當參觀者越多時，其成本便降低。這
種情況，無形中也為國家或社會節省很多的經費。

館長從預算經費到開發新資源，所涉及的認知，是項使命感與責任感，
同時也是未來博物館運作的靈魂，在強烈的責任感要求下，無私的作為，
與智慧的見解，加上良好的表現，可說是必備的基本要求。茲將國立歷
史博物館三年來有關前述理念的實踐，作一概括性列表〔請參閱附錄表
一及表二，P. 138-139〕。

其四是館長的道德修養，也是新世紀博物館所關注的問題。道德是項
操守與人品的表現，通常很難有較客觀的標準，但也有很明確的品評方
向，其中如前述館長的認知層次，可直接導引館務運作的等級；又如負
責任的館長，便時刻自我要求博物館營運的成效；再者如何獲得大眾的
信心，又能堅持服務的品質等等。這些事實呈現，雖然很多可以用法律
約束，但誠如馬拉羅（M.C. Malaro）女士認為，專業人士的職業道德
標準（ethical standards）要比法律上的標準（legal standards）為
高，並說：「設立道德規範，是要引導專業人士考量工作的本質，以鼓
勵去達到職業上的正直與廉潔。」(An ethical code sets forth conduct
that a profession considers essential in order to uphold the
integrity of the profession.) (註8) 此即意味著，博物館的館長，
他必須遵守應有的法律規範外，更要注意道德操守下的無形戒律，或如
神職人員、教育人員，乃是神聖任務與無私的奉獻，他必須顧及到社會
發展中的正直、公正，自由、民主中的廉潔與信度，是為人類善的積極
性實踐的過程。這是一項對博物館事業的體悟，也是自願、自律的責任，
而不是被迫或形式的服從。

尤其是在非營利(non-profit)機構之中，其職業道德，更必須做到：1.審慎的風險管理 (Prudent risk management)，2. 審慎的行爲 (Prudent conduct)，3. 建立大眾信心，注意大眾的期待 (Public perceptions)，使之成爲正直 (integrity) 有聲望的機構 (註9)。基於這項理由，館長的道德意念，來自責任與理想，處於人與神並存的境界，也抽離個人情思的遠距眼光，直接涉及人間世的工作。在這種自我要求下，必須堅守本性真誠，才能在新世紀的博物館事業上有所精進。舉例來說：1. 爲了館務發展，所發動的募款活動，必須使募到的款項紀錄清楚，並用到最有效的地方，該省則省，該花則花。不可帳目不清或花在不適題的其他活動，甚至間接消失在私人的利益上。要做到誠信有效率，才能持續再募到款項，否則一旦做出不正當行爲，博物館營運將爲之低俗而停頓；2. 爲了推展文化延伸教育，以企業經營方式實施禮品店，確定它是一項文化服務，不是營利爲目的，因此，以該博物館的衍生品爲原則，才能促進館務的發展；不是做生意，故不宜販售與館格無關的產品；3. 爲了擴大服務面，增強博物館功能，一則補充經費之不足，與企業體共同辦理的各項活動，除了審慎選擇合作單位外，必須堅持博物館專業的理念，在公眾利益上做到良好的服務形象。因爲博物館不是出借場地的二房東，或僅是出借的展覽場，它是一項恆常的信度、與被信賴的完善工作；4. 爲充實典藏品，必須有完整的蒐集計劃，包括對象、款別，以及質量，不可隨意收購，儘管價錢便宜或捐贈，都得慎重選擇，才不致誤導市場取向，況且館方編列預算購進者，亦要審慎評估後，才能從事購買，因爲除了經費有限外，若沒有適度的議價，古文物或畫作必然被炒作得如作價證券的飆漲，對社會正常的發展，將失去精神價值與公平性，也不利文化事業的開展，即又如典藏品來源不明，亦不可隨

意購藏,因為不可助長非法盜取或不正當交易;5. 博物館是開放的、大眾的,如何滿足大眾的要求,必須在工作人員的專業上要求精進,在資訊提供有多方管道,在理想實踐的過程,是合乎人性的服務,以進取、效率、新鮮、高尚的信念前進,而不是自私的、閉鎖的運作。諸如這些甚具道德性的工作,館長的體認,當然是敏感而必須遵守的原則。

博物館館長的學養,是一個博物館營運是否成功的因素。面對更為專業的新世紀,能否領導館務有前瞻性進展,館長的責任與認知,是極其必要與嚴苛的考驗。在資訊發達、科技進步、人類生活方式屢在改變的新世紀,速度、文明與歷史中的時間、環境,將是很複雜的關係,或為更多元的發展,或是還原的統一性管理,博物館營運成敗,做為領航員的博物館館長,其見識、學養與操守,將都是被大眾所期待的。

**註釋:**

1.民國五十年故宮文物運抵倫敦、美國等地展出。

2.見Patrick J.Boylan編著,Museum 2000:Politics , People, Professional and Profit, Museum Association and Routledge發行,1992年,P.22-P.31。

3-5.同註2。

6.Susan Pearce編著,《博物館經濟學和社區》(Museum Economics and the Community), The Athlone Press發行,1991年。

7.同註2,P.148-P.149,本節2~6要項為其所主張。

8.見馬拉羅女士(M. C. Malaro)著,Museum Governance: Mission, Ethics, Policy, Washington and London:Smithsonian Institute Press出版,1994年, P.16-P.21。

9.同註8。

# 博物館的呈現美學

美學應用於博物館營運工作，是一項本質性的情思。蓋因為任何一類型的博物館，其功能張力無非是提昇人生價值與學習動力，並具有生活理想與希望，才能在本世紀以來得到更多的關注和肯定，尤其博物館已成為開發國家的象徵時，國際間常見的現象，常以國家的力量積極投入博物館軟硬體建設，務求能把這項文化工程，建立堅固而恆常的風格，以引發人們生活的幸福。

最近這十年來，博物館事業勃然而興，其經營重要的理念約略可分為四項原則：其一是非營利性的事業；其二是教育性質的事業；其三是生

德國慕尼黑的博物館林立，成為該國的文化象徵。圖為德國古魯普投剔克博物館。

美國史密桑尼博物館機構具有宣導文化政策的功能，已成為引導非營利性機構的典範。

產性質的事業；其四是美感性質的事業。依其發展秩序，與人類智慧的成長程度有關，以歐美先進國家的博物館經營步驟為例，由貯藏而展示到教育的發展史上，可以分析其存有的現實，必然是社會現象湧現的結果，根據此項理由推演，博物館或美術館在選擇作品的層次上，必然考慮博物館美學的應用。換言之，博物館的設立──在美學的基礎上，是人類精神所關注的主題。

儘管有些博物館所存列的是資料或是文件，但必定也是真實還原的原體，至少是人類情思活動的實相，其展現的形質，成為人類共感共知的符號，具有承先啟後的熱情溫度。就博物館經營來說，此熱情之溫度，正是迎接二十一世紀時代來臨應該準備也必須具備的條件。簡言之，它就是博物館美學的精義所在，即為：1.認知對象，2.歷史圖證，3.人文

關懷，4.價值肯定，5.人生理想。這五項意義的陳置，可說是蘊含在博物館經營者背後的無形力量，也是美感哲思的具體表現，茲分別闡述於後：

**一、認知對象**：博物館的典藏品，是作為研究、展示、教育等等的資源，之所以選擇或存列出這些展品，必然是經過研究人員精心考察後的運作，或說是認同的結果。認同來自人類對於某一項事物的共同意識，包括自然界的物象，與精神生活的象徵物體。其在共識後的結合密度之強弱，與該事物被認知的程度有關。換言之，其社會性之同心共感，會造成對於物品喜愛與疏遠的憑藉。因此，博物館收藏品的存列，實源於它在人類心靈認知對象的強度有多少，並非僅在物品數量的累積。近幾十年來，法國文化部曾設立一個現代畫收藏館 (F.N.A.C.)，只要經過專業人員的認可與法定程序，便先行蒐集存藏，並未積極展示於世人面前，所持的理由，是一則鼓勵新人的藝術創作，促發社會重視實驗作品與新生之美術品；再者讓時間沉澱藝術性的精確度，亦即選擇蒐集對象的時代性與環境性，必須得到進一步的認知過程，使之成為品質與時空相屬的美感距離。此亦即為純粹性之藝術創作，在於凝聚社會發展之真實，其原相乃在活動本質的呈現，而不是在主觀喜愛的熱情，當時過境遷時，典藏品的內在美學，才能被研發出它的精確度。

**二、歷史圖證**：是累積經驗最直接的證物。博物館經營者都得在歷史與地區上，尋求一份真實，藉以了解該展品所具有的時空性的意義，好比在洛杉磯郡立美術館 (Los Angeles County Art Museum) 曾於一九九〇年展覽一項二次大戰時被希特勒政府所欽定為頹廢藝術的展覽，除了少數陳列一些當年畫作外，大部分都以攝影方式、加上資料的蒐集，把當時被禁展的現場照實地展現，觀之使人動容。這種情況便是歷史圖

美國加州洛杉磯的郡立美術館展出德國大戰時被視爲頹廢藝術之原貌。

證的張力，因爲整個展覽的佈置，涉及歷史的真跡，社會發展的狀況，及現實環境的改變，讓大眾有思考的空間，以爲人文生態作見證。博物館館員之所以在忙碌中，仍然興味盎然，就是從研究中看到歷史圖證所帶來的震撼力。擴大思考範圍，其他如文物展品，不論是書畫雅情、或禮器造形、甚至明器陶俑，都能引證歷史發生的事實，也能豐富歷史的內容，了解歷史的真相。就美學觀點，形式與內容是構成藝術的要求，而藝術之美，則源於認知程度的多寡，才有不同的品味，大至考證、小至文物認識，除了文字資料外，成爲歷史圖證，是有力的文化說服者。當歷史能使人生豐富時，它的蒐集與展示美感油然而生。

三、**人文關懷**：展示品的選擇，與研究人員的學養成正比，當博物館文物展現在眾人面前時，並不只是把展示品擺出即可，而是如何使展品

的人文性質得到新生，其中包括展品的內涵與製作背景，藝術家與時代性的結合，必然都在研究人員的掌握中，若能深化展品的創作意義，即便就一件作品，便可探索出人文生活的精神所在，好比國立歷史博物館擁有很精彩的唐三彩陶俑，除了欣賞它的造形的視覺美外，亦可從中理解唐代社會發展的關係，包含經濟問題、禮俗習慣，厚葬的緣由，以及製陶的技術，儘管現在已無法考據作者是誰，卻能發現製作唐三彩的精神力量，並從展品看到當時的審美標準、宗教信仰，甚至生活習慣，類似這些展覽的張力，就是要還原這一份人性的關懷，同時對於人類精神力量的表現，給予充分認同與尊重，這是美的內涵的無限存在。

**四、價值肯定**：這裡所指的價值，不一定與價錢有關，但必定是物質價值與人文價值的平衡點。博物館蒐集典藏品，約有數項原則：即是具有時空性的代表、完美的造型、象徵意義的強弱，還要有人性的寄寓等。當展品在博物館展出時，必須經過蒐集、研究、整理、選擇的程序，才能決定此作品是否值得蒐集或展出。換言之，它必須是真的、好的、重要的，如此它便具有高度價值的取向，例如陶器源流，不只在宋、元、明、清範圍去蒐集，必須在其源流上有所研發，應從史前的彩陶、戰國灰陶、甚至越窯、長沙窯等等來了解，才能把中國陶瓷藝術彰顯出來，這些高古陶器不見得比晚近陶瓷昂貴，卻有歷史發展的價值所在。當這種觀念被肯定時，相信骨董蒐集的新意義，就有非凡的成績。而在判斷選擇展品時，若同時仍然存在藝術價值的肯定上，即表示在美學的範疇中有所發展，因為美在於恆常的認知信度中，也是經驗傳習的留存。

**五、人生理想**：博物館依設置性質的不同，而有不同風格的運作，但在整體作業之中，其展覽或教育是否成功，並不盡然是展覽經費的多寡，更在於研究人員的用心與研究層次。作為博物館張力的指標，包括如何

有系統、有見解的呈現展覽品的特質，這已涉及到哲思與美感的問題，在主題確定後的精細佈置，還要有保護作品的措施，使得到一項資源後，能常存於未來的時空中。當然，此一論點，已經深化美術品的本質問題，包括人生的理想，與生存的意義。從展品投射而出的時空延伸性，看到現實人生的未來性，似乎是人類生生不息的動力，即如古人所謂的立言、立德、立功的抽象思維，不也就是此一人生的理想嗎？博物館功能的展現，在於觀賞者直接參與的感官效應，也存在於間接受到的思維效應，舉如一件名畫的展出，是為視覺之美與心靈之美交互的效應，也是有知覺與感覺的符號。這種對人生理想的展望，其生生不息、帶有一窺究竟的神祕力量，正是博物館美學的呈現。

　博物館的呈現美學，看來抽象，卻又很實際。原因不外乎博物館儲存人類過去生活的經驗，必然是斑斕可親。「經驗即為藝術」，在直覺、聯想、擬人化的轉換中，美感由此完成了組合的結構，然而博物館工作經過整理、維護、研究、發展的過程，是項很嚴肅的選擇。當這些經驗浮現，不論是屬於思維的、物質的、人文的、或是實踐的，有系統的歸納後所展現的光彩，將使受者得到更為寬闊的人生境界，寄望生活的幸福，這都是呈現美感的具體事件。儘管有人以為博物館收藏的文件或資料，並沒有視覺美感，甚至是苦澀而悲情的，但就人類的情感成分分析，最能夠淨化人心的是悲劇心理意識的滋生，才能觸動人性深處的情愫，如古代的孟姜女哭倒萬里長城、項羽的烏江自刎，其顯現的情感張力，足為有情者深思。當然，我國有更多的悲劇小說，如「昭君出塞」、「孔雀東南飛」等，不正說明美感的源頭，是相對而非絕對。因此，博物館的營運，必須注意到美感美學氣氛的營造，同時也能拉開時空的距離，不論是視覺性的展示，或是思維性的佈展，情思所縈牽的那份期待，絕

博物館帶給大眾的是真實的景象，也是美好的回憶。圖為慕尼黑市立美術館陳列康丁斯基作品。

對是認知程度的多寡，而非僅物質性的堆積。事實上，博物館的呈現美學，也需要物質性的襯托，包括環境的調理，與動機的佈置，但美學上的直覺性，心理距離、聯想、移情，都是博物館業務的聚光點，而受與授之間，就要博物館館員的用心思考與著力的地方。

美學之於博物館，超越於藝術形式的表現，在於文化本質與張力上，是為美學理念的實踐者與詮釋者，博物館帶給大眾的是真實的景象：在昨天、一年前、百年或千年人文生態的重現；也是美好的記憶，在創作、保有與延續的希望上；更是精神與經驗的傳承，在知識的增進、生活的啟發，是為人類智慧的表現。博物館之美，在於開創、服務、希望、與不盡的新世紀。

# 博物館典藏的主題與決策

## 一、前言

　　博物館的典藏品豐富與否，直接影響到它的營運工作，因為它是作為研究、展示、教育等功能的主要資源。一個博物館能否健全發展，常常決定於典藏品的蒐集方向與其準確度。換言之，每座博物館必然有其運作的主體風格，來展現不同性質之任務。因此，蒐集典藏品的工作，成為博物館管理者必備的專業知能。

　　縱觀國際間重要的博物館，在典藏品的蒐集方面，已有完善的制度與良好的績效，其中國際間著名的博物館，如美國的紐約大都會博物館、法國的羅浮宮、俄羅斯的聖彼得堡博物館等，大都經過長期有系統蒐集成功的例子，並且在國家與民眾的合作下，擬定各項有效力的蒐集辦法，獎勵或尊重提供作品者，尤其國家領導者的大力提倡與支持，使博物館以典藏品為運作重心增彩不少。當然，在作品入藏的取捨之間，必然經過專業人員分類擬定的重點，才能符合蒐集的範圍，並順利完成各項蒐集工作。

　　相對來說，國內的博物館除了故宮博物院有較完善的典藏外，戰後所設立的博物館，大致都在典藏品蒐集上有所不足。以國立歷史博物館為例，其創立的宗旨頗為明確，卻不能在典藏蒐集工作上，達到一個特定的水準，除了現有部分的典藏品之外，如何更準確而有系統的開展蒐集工作，則有待良好的制度，與高度的專業知能，否則僅依靠零星而缺乏脈絡的蒐集，實不足以開發博物館功能的運作。

　　基於該館四十餘年來典藏品蒐集的不足，或者換個說法，即對典藏品

俄國莫斯科東方博物館的版畫部門長期而有系統性地蒐集日本作品。

工作的陌生感，乃使有效的展開符合蒐集的原則與工作，成為必須面對的現實。在迎接廿一世紀與新的博物館時代的來臨，並在急迫的使命感驅使下，這項蒐集工程便需要各項專業人員，包括文物專業、經濟專業、法令專業以及行政專業的配合與實施，茲分述於後。

## 二、蒐集方針的確定

對於一個博物館的營運，最具成效的典藏品，其豐富與否，直接影響到它的功能開展，其中包括它在博物館中的地位與準確度。換言之，典藏品的入藏，必然要符合該博物館的風格與範圍，並且能夠成為永久收藏品。雖然有些蒐集品在入藏之後，仍留存不少不定性與未知性，或有可能在定期檢討工作中被剔除，但蒐集人員在選定典藏品之前，應該就

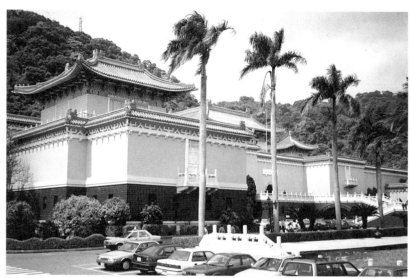

國立故宮博物院的館舍古雅,已有良好的文物蒐集與典藏制度。

要在博物館的風格與需要上,先有明確的認知能力。否則,漫無目標地尋求典藏品,必然是事倍功半,也不符合博物館的營運工作。

典藏的目的與方向,是一個博物館成立之初就必須釐定清楚與考量的前提。因為蒐集沒有目的,就沒有執行並發揮博物館功能的力量,亦即失去了營運的原動力,便已注定該博物館的命運。當然典藏的目的除了符合該博物館營運的範圍與方向之外,作為研究、教育、展示之運用功能時,典藏品的深度與廣度,也是各項功能展現的基礎。深度在於縱面的聯結上是否能環環相扣,傳達時間層面的變化與發展;廣度則是橫切層的影響,在環境與人文的互動中,是否已觀照了主體性的成效。典藏品的目的,即在這種品相和品質之中,結合專業智慧的選擇,所呈現的面相。

國立歷史博物館館景風格古典,富東方美學精神,並蒐藏具有中國歷史文化的文物。

法國奧賽美術館改建自十九世紀興建後遭廢棄後的火車站,並以收藏十九世紀各種藝術形式為其主要的博物館典藏風格,包括印象派作品在內。

然而，典藏文物的目的存在於主客觀的環境互動中，其效力與信度是否符合典藏的原則與規律，則必有賴於領導者的認知程度以及執行能力，才能就典藏政策上達成效果。就領導者自身的專業能力方面，宜有二個層次的要求：其一是他必須要有高度的使命感，視其所服務的博物館為造福大眾的文明殿堂，而願意設身處地工作，充滿宗教家、教育家的奉獻精神；其二是他應該兼具文化素養的專業，能夠就該項專長在學術上、學理上獲致成就與權威，或至少他的該項專業能力能得到大眾信服。

領導者並不限定是館長，凡是各單位的主管，對於博物館事業能凝集工作的能力，在行政專長的條件上也具有領導與示範作用者，皆包含在內。當然，館長也必須具有上述二項特質，或者要有更為複雜的綜合能力。

國際間對於博物館館長的認定與要求，除了一般行政條件外，還要求他必須是一個具有企業理念與開發能力的人，尤其對開發能力的重視，遠超過他工作時間的長短。這份能力包括學術專業的權威，以及對博物館認知程度與應用的能力等各方面，其中對典藏品的蒐集，在眼光、經驗、抱負、理想中，如何有效的執行既定目標，而訂定出階段性或長遠的政策時，是最需要考核的一項。

談到國內博物館典藏品蒐集的經驗與方法，因為領導者大部分來自一般行政與學界，其中有些是行政職權管理者，對於博物館的典藏品，常趨於傳統的穩健作風，甚少針對整體文化政策、博物館的專業運作來考慮，以致常以零散而不夠連貫的觀念經營一個博物館典藏品的蒐集，這點是必須面對的現象與問題。

然而，國際間對典藏品的蒐集，往往是在既定的政策之下（註1），交由領導者逐一完成任務。此時的領導者便要在權責方面，以最理想的方

式取得適當的典藏品。根據西方學者威爾（Stephen E. Weil）說：「一個理想的蒐集者或是典藏者，必須要具有下列的認知與性格：1.喜歡冒險的膽識（adventuresome）；2. 獨立性（independent）；3. 精力充沛而積極（energetic）；4. 富於想像（imaginative）；5. 博學而有知識（knowledgeable）；6. 具有高度的觀賞力、鑑賞力與判斷力（taste）。」（註2）這顯然是對專業的領導者所要求的氣質與能力。當這些條件不能完全具備，而要進行典藏品的蒐集政策之時，則必須靠館長或領導者有積極主動的精神，並且具有包容的寬闊心態，然後組成一個委員會或專業人士集合體，集合博物館的各類專業人的心知，仍然依照上述的理念進行此項工作。

　　事實上，博物館館長乃是典藏品蒐集政策最重要的決策者。他的角色除了負擔全館運作的成敗外，最重要的是他在行政能力之外的專長，是決定典藏成功與否的關鍵。在論述館長於典藏政策的釐定前必備條件之外，他應該還要具備以下的特點：1. 要有道德行為──體悟文化工作的奉獻精神，有如宗教家佈道；啓發學者情境，有如教育家的胸懷；肩負社會典範，有如天平的公正。道德即是公義、平等與民主，蒐集典藏品往往是「物稀為貴」或「待價而沽」的情緒，在蒐集過程中，固然要盡最大的努力，蒐集到「必須而珍貴」的典藏品；但是也要顧慮到上述公正的原則，這便是館長的道德涵養。若失去道德感，當擁有典藏品的人，獅子大開口，漫天要價之時，做為館長者卻不能洞悉實情而成交，必然會引起社會指責其缺乏公正性，導致社會價值的混淆。2. 要有專業擔當──包括對該館的風格體驗，具有歷史觀、社會觀與哲學觀，並且針對博物館典藏品的認知，作一全盤性的了解，才能在蒐集會議之前，掌握整體的典藏運作。例如如何在有限的經費之下，與急迫的時間內，

蒐集到有價值的典藏品，此時館長的專長與見識，亦即情境的敏感度，即是項重要的先決條件，有專業、有專長，才不至於零散滴水，落地無蹤地浪費人力與精力。3．廣博的見聞——對於文、史、哲宜有基本概念，並能對大眾媒體具實地掌握，包括已知、過去預知、現在與未來的信息或資訊，應用科學綜合方法獲得，才能在知己知彼的情況下，蒐集到準確的典藏品，要能符合諺語：「誰獲得最充分的資訊，誰就是勝利者」。4.要有寬廣的心志——使命感與效益性，來自館長無私的奉獻與無畏的精神。擁有開朗的胸襟，才能明辨是非、當機立斷，在互為生命體的責任下，典藏品經過有計劃的蒐集，才能得到最適切的典藏。

有關典藏品蒐集政策的釐定與觀念，除了上述的條件外，基本上仍然要在該館風格與需要上考量，否則沒有目的的一致性，必然失之混亂，將失去蒐集的準確性。誠如法國藝術史專家伯特（Louis-Antoine Poat）所說：「1.錢（Money），2.專業知識（Knowledge），3.時機（Timing）是三項典藏必備的因素。」（註3）這雖然是一般皆知曉的，但博物館的典藏政策，的確需要在這三項基本的要求中完成。因為有充分的經費，才可以作為蒐集典藏品的籌碼，亦可抵擋一些操作者與業餘收藏家，而本身的專業知識，則可降低成本，前面也已敘述過其所具的重要功能；而如何掌握時機更要特別的慎重，例如拍賣會上或骨董店出現新的文物之時，究竟如何選擇並當機立斷，都需要事前的政策指引，以及專業知識的充足。

# 三、典藏政策的釐定

作為一個博物館員，除了自身要有其單項或多項的專長外，在行政工作方面亦必須具有相當的興趣與能力，尤其事關博物館典藏品的營運核

心，其蒐集政策的釐定與典藏品的維護，是一項重大的文化工程。

　　上述已就典藏品蒐集觀念與政策，作一番思維上的省思，然而實施的方法，亦即典藏政策的釐定，必有賴於專業人員的作業，才能提出具體可行的方案，供作館務實際加以執行。因此專業人員的責任與能力，常是博物館工作的考核重點。

　　雖然每個博物館都宣稱，他們沒有足夠的時間與經費來說明自己典藏的情形、處境，甚至也不能夠完全清楚地說明典藏品的重要性與必然性，但作爲一個專業人員，除領導者所具備的條件外，自身的能力與操守，則是一項嚴肅的考驗，尤其如何在執行工作之前，草擬可行的方法，則宜有一份相當執著而完善的程序，並且在程序完成釐定之後，能夠付諸實施。因爲一個博物館若沒有紀律的收藏（ u n d i s c i p l i n e d collecting），會導致發生嚴重的管理上（administrative）、法律上（legal）、和道德上（ethical）的問題，其涉及的層面，也會擴及其他部門的工作。

　　典藏工作（Collecting）不是一種偶然、隨便的行爲（haphazard manner），必須要配合著博物館的教育使命等明確的目的，和清楚準確的指導，因此在蒐集程序上，不只是口頭的說明或指正，還要有書面計劃與方法，才是專業人員最基本的工作態度，一則可供決策時參考或討論，再則才能保持博物館運作的一貫性，使之長久執行。博物館學家馬拉蘿女士(Mrs. Marie C. Malaro)說：「一個典藏管理政策是要以書面的方式，很詳細地說明博物館要收藏的內容是什麼？爲什麼要收藏？要如何收藏？並且要能與博物館對文物保護的專業水準相互配合。」(註4)換言之，在草擬管理或蒐集政策時，應該體認它是一項有效而可執行的方法，同時是必須完成的工作。雖然它草擬的討論中，是項極具高難度

的運作，應是一項館務整體協調的工作，仍然要面對各項已知的問題與未知的變數作考量。其中典藏品的真偽、經費的應用等是否有正確的紀錄；價錢的提供，是否贈送或付費；是否列為重點蒐集品，或是可作為研究比較性的典藏品，甚至是否合乎安全與維護原則等，都需要作正確的判斷。

既然典藏品選擇，有諸多層面的條件，在典藏政策上為了採用一致性的意見，除了該館的領導人要有全方位的認知之外，專業人員也必須在政策的內容上有所陳述，並依政策的形成，擬定出執行的方法。通常一位負責的專業人員所提出的政策，必須包含某一些原則，按照馬拉蘿女士的看法，即是：「1.目的的陳述 (Statement of purpose)，2.項目的獲得 (Acquisition of items)、3.廢除不適當的典藏品 (Deaccessioning)，4.借出、借入規定 (Loans)，5.典藏品在博物館的監督、管理 (Objects placed in the custody of the museum)，6.典藏品的維護 (Care of the collections)，7.詳細的清單、目錄 (Inventories)，8.保險 (Insurance)」(註5)。這些都是必須考慮到的要件，其中涉及到的問題，諸如法律的約束、蒐集範圍、不適宜的典藏品、交換典藏品可行性、轉借手續、安全的保障等等，都應該要有學理根據，與實際應用的需要，否則雜亂無章的政策、朝三暮四的方法，不僅不利於博物館的運作，而且有違典藏蒐集的原則。

典藏品政策的釐定，在程序上除了上述的理念與原則外，尚應有下列步驟。其一、訂定蒐集目標——符合館的需要與能力所及；其二、指定成立專業會議—包括專家學者與法令的協調；其三、分項研究選購或蒐集資料——進行分析考察；其四、成立蒐集分組——開始展開訪察收藏人或典藏品的優劣比較；其五、依訪視的結果訂定執行政策。此外，還

需再依年度計劃分別進行蒐集工作，當然在程序上必須合乎法定的標準，而符合全館營運的功能。

## 四、蒐集典藏品的紀律

此項要求似乎只屬於蒐集工作進行時的沈思，很少有人會爲了典藏品的蒐集，擬定出具體的法律條文或規範。雖然前述所提到的法令問題，已被視爲蒐集典藏品必須遵守的規律，但在國際間所引用的蒐集紀律，卻不是依法定來執行預算的那一部分，而是接近於道德規範的核心。儘管有二派學者，一是主張回歸原產地的典藏品，可以引發地處同心的真實感；另一主張則以博物館的功能爲主題，可容納外地湧進的典藏品，並以人文生態展示法，擬出實境方式即可。但不管何者，仍然都是典藏品蒐集時需要遵守的紀律。

這項紀律並不一定是法律可以涵蓋的，而偏向於自律自省的功能。法律因各國訂定標準不一，不易歸齊爲一，然而自律道德則發自互惠行爲，雖然有些是時過境遷，有些則是真相待考；但是，好比以物易物，不談價錢的蒐集方式，是互通有無的好方法；又如捐獻自己的典藏品，供公共機構蒐集，而被尊崇在該館的紀事上，都是值得喝采的工作；再如分出重複或不符蒐集風格的典藏品，給他館作爲補足資源的態度，也是一項功績；至若不買來路不明的典藏品，或不買某一雕塑的頭像，尤其是有新痕者，才不致助長盜賣古文物，或破壞古文物的風氣；更甚者，絕不過於高價地買賣典藏品，才能促使文化精緻度的普遍化，否則典藏品淪爲商品時，必然消散不少文化張力。另者，不以文物價貴爲重，要以文物的存在價值爲取向。畢竟價值並不等於價錢，儘管是微不足道的一塊小陶片或破瓷，說不定它正是歷史上所要尋求的證物，也是學術上所

不可或缺的寶物。還有不可有壟斷市場的想法，除了館務運作必備的典藏品外，應提供更多的機會，再蒐集更精更廣的典藏品等。

　蒐集典藏品，除了有既定的政策與系統性的計劃之外，如何對待已蒐集的典藏品，是紀律行為之一，包括了入藏手續、維護方法，以及適當的研究，皆是不可或缺的步驟。以典藏品作為教育資源、或學術研究的依據，固然是它的重大機能，但典藏人員必須在諸多的典藏品之中，分門別類地促使它成為該博物館的象徵或圖騰，亦是必須加強研討的課題。

　近年來交換經驗的各類學習；應用典藏品作為該館的精神標誌；擴大典藏品的效能，甚至以典藏品作為該館精緻度的指標，事實上是使典藏品活化的文化張力，也是典藏人員在蒐集過程中，所必須重視的課題。凡眾所熟悉的典藏品，或已突顯其特性的典藏品，在蒐集的作用上，皆有更大的意義，故作為教育上的功能就必然更為明確了。

　典藏品蒐集的精密度，既在於典藏人員的專業素養，也在於領導者的睿智判斷。典藏品內容的豐富與否，直接影響到館務運作的優劣。在專業工作中，如何有效地執行典藏品的蒐集工作，更需要長期的訓練。

# 五、小結

　典藏品是一個博物館營運的靈魂，也是人類文明的見證物。典藏品的蒐集，明顯地會影響到博物館功能的發揮。在蒐集的過程中，不但要追求量的增加，更要講究質的精美。

　在探討常民文化之中，如國立歷史博物館的運作，必須在這一理念上作重大的省思，才能達到庶民生活的需求，並且避開以高價為風尚的衝擊，才能夠有系統的蒐集典藏品。

　在一貫政策的指導下，堅持定期蒐集的意念，而不是在一窩蜂的搶購

法國馬諦斯美術館即專以馬諦斯的作品為典藏主題，樹立獨特的風格。

下，未經思索地購進不合乎館格的典藏品，以免徒增日後處理上的困難。

　　把握時機、運用資源之外，也要有良好的制度、優秀的專業，才能獨具慧眼地蒐集到精彩文物。尤其是時效這一點，必須有效地掌握，如香港已面臨一九九七年，故以香港為主的古文物，或許也是考量的方向之一。

　　有主題的蒐集，可充實館藏的完整性；補充主題不足的典藏品，可以增加教育、研究的資源。專業人員必須定期或不定期熟悉或深入清查典藏品的狀況，隨時維護或修護，分門別類地完成典藏品的保護與運用。

　　建立已蒐集文物的權威，使典藏品在入藏之後能夠受到研究人員深入的研究，而發出光芒，增進活力，並且能經由宣傳它的重要性，以及不斷的傳播，使其具有該博物館的性格，簡單的例子，如：〈蒙娜麗莎的微笑〉在羅浮宮，羅浮宮有〈蒙娜麗莎的微笑〉；〈翠玉白菜〉在故宮，故宮有〈翠玉白菜〉；〈漢熹平石經碑〉在國立歷史博物館，國立歷史博物館有〈漢熹平石經碑〉。

　　另外，必須注重蒐集的道德性與責任感，除了在法律的規範外，不蒐

集來路不明或重利忘義而被破壞的文物，並且必須考量它的品質之完整，亦即一定要真品，並列有完善紀錄者，作為蒐集的條件之一。

領導者或專業人員在討論蒐集政策或決定工作時，必須堅守專業原則，慎重執行相關業務，不可在蒐集過程中受到人情的干擾，或失去立場，為某一特定文物說項。也就是，必須在一定距離的位置上，對待所有的蒐集對象。

典藏品經過專業人員的研究，即可增進其文化的濃度，而在應用於教育展示時，應善盡職責，保護它的完整性與經常性，才能有效地增加典藏功能的發揮。

典藏政策與執行，是一個博物館的重大工程，也是深具專業性的一項工作。目前國際間皆在這一課題上作深入而迫切的研討，希望能在典藏的制度上有所規範，並在典藏品的研究上，發揮博物館的功能。國內在這方面也作了積極的反應，包括蒐集預算的計劃、捐贈作品的獎勵、典藏品的分級、古文物保存的研究等等。相信這一趨勢的進展，必能激發典藏品精緻度的提昇，使博物館擴大其文化服務的功能。

註釋：
1. 國外有關典藏品的蒐集，通常是在基金會中運行，大致都是董事會決議以後，交由典藏品蒐集委員會執行。其中館長是決策者，也是責任者。
2. 見 Stephen E. Weil 著，A Cabinet of Curiosities : Inquires Into Museums and Their Prospects, Smithsonian Institution Press, Washington and London, P. 135。
3. 同註 2。
4. 見 Marie C. Malaro 著，Museum Governance : Mission. Ethics, Policy, Smithsonian Institution Press, 1994 年出版，P. 44。
5. 同註 4。

# 第二部分

# 行銷策略
Marketing Strategies

# 博物館行銷策略

## 一、前言

由於社會的進步，大眾生活的需要，博物館的設立與運作更形重要。

先進國家的博物館，運用科技整合的聯繫，已將博物館營運的方法，推展成為企業化的管理。在非營利事業工作中，儼然已成為人類精神生活的重要資源，尤其在面臨新世紀的來臨，把印象中原有「保守、貯藏、老舊」觀念的博物館，改變成人類喜歡接近的生活場所，必須要有進步而廣闊的經營理念，方能符合現代性，或稱之為現階段的管理方法，才能有效執行各項作業，發揮角色功能。

國內博物館成立稍晚，大眾對博物館的使用習慣，也是近幾十年來才受到重視，儘管在管理人才上較為缺少，但有經驗的工作者仍然不斷在博物館經營理念上，有很多新穎思潮的挹注，這一風氣帶動文化工作者研究的興趣，並應用可行有效的方法，從事博物館行銷。

其中最受矚目的觀念，該是如何經營博物館，使其符合現代性、自由性與國際性。因為現代性是講究時效與績效的過程；自由性是隨博物館風格與性質，自行選擇有效的執行方法；而國際性是促發地區性特質的營運，作為文化互動的資源與動力，以為擴大博物館功能的發揮，進而達成「服務社會，開發社會」的任務。

因此，博物館的營運，應該與企業管理理念相結合，在非營利事業工作中，借鏡企業行銷策略，當是符合現代化的管理方法。

## 二、行銷理念與思考

　　首先我們必須釐清「博物館行銷策略」並非在博物館設立時，就存在的營運管理形態，也不是把博物館當成一般商業行為的運作，而是在作為社會需求，以非營利事業的博物館，如何發揮更完善的服務工作，則是思考的課題與中心。

　　「行銷」的意義，在於有效地執行預定的政策或目的，也是一項推展業務的方法，當然更是一項社會過程。美國行銷學家柯特樂博士(Philip Kotler) 說：「行銷是一種社會過程，藉此過程的個人和團體，經由創造和交易彼此的產品與價值，而獲得他們所需要和欲求者。」(註1) 其中「需要、慾望和需求，產品、價值和滿足，交易和交換的市場，以及行銷和行銷者」，便成為過程完成的激素，也是本文所引用之於博物館營運的基礎。

　　誠如近日我國的行政革新，正引用一項新行政的理念一樣，如何使政府做好的十項原則：「發揮指導性、競爭性、社區自主性、任務性、效率、顧客導向、企業性、預見性、權力分散、市場導向」(註2) 等，都在說明面對新的時空中，如何促發有效率的行政工作，或者說是較能完成專題性功能與目標。企業體追求盈餘與擴大產業，用之於非營利事業的文化機構，則轉化為追求服務面的成效、與專業卓越的成功目標，對社會發展具有正面的催發功能。

　　進一步觀察，作為行銷工作的成功典範，是不斷在獲得資訊、吸取經驗、比較得失、預測評估等等的反覆思考，並且保持旺盛的奮鬥力，才能在該行業出人頭地、完成預定的使命。

　　坊間，一般企業公司的營運，歸納其運作之重心，在於：「第一是服務的品質，第二是員工的品質，第三是人際關係的品質」是否達到一定的水準，並且在品質原則要求之外，還得思考管理原則，也就是行銷的

主導性。其中被認爲行銷成功的公司，乃是：「以市場需求爲主導，會不斷改進他們的企業活動，講求有價值的效率；他們願意花時間調查研究整體的情形，了解整體的環境、競爭和政治動向，及預期的變化；是跟隨著一套價值觀來做事，包括了以公益爲主的活動。」 (註3) 這些立論傳訊簡潔，但是言易行難，必須是智慧與行動一致、理想與決心一體，堅守與開創相契，才能成就一件事功。

博物館屬性乃是非營利機構，在營運過程中，更須要著力於行銷的技巧與方法。因爲營利事業的目標簡明易知，只要在利潤上有高比例成長，就算此事業營運得法，反之謂之失敗；而非營利事業的管理，管理學者所說：「不是靠利潤動機的驅使，而是靠使命的凝聚力和引導」。「使命」一詞，對於博物館功能來說，它是在一項文化生產中，如何增進知識，提昇生活品質，而不是由擁有或享用物品、財富多寡所決定。對於「每一項使命宣言，都必須反映機會、能力和投入感三項要素」 (註4) 以增進人類幸福，所付諸行爲而奮鬥，兼容爲宗教情懷、教育良知的社會現象，使人生價值得以因服務目標明確，而有所肯定，並繼爲此項工作盡力。

這種極爲精神性的思考，其可運行的工作能力，必在全心全意投入，才能在做中學、做中得，否則處於急速變化的時空中，價值取向均受利益獲得與否的影響，隨波逐流在人生大海中且浮且沈。做爲非營利機構的博物館，它的特性和本質，也就是它的使命，即是「它是改善人類生活和生命品質的一種無形的東西－－使人獲得新知，使空虛無力的人獲得充實與自在，使天真無邪的兒童長成有自尊、有自信的青年，使有傷痛的患者獲得痊癒。」 (註5) 在此亦可稱之爲生產性的文化活動，屬於價值認知的激素，可啓發人類的智慧，促成社會的成長。

　　面對這種崇高理想、服務眾人的事業，博物館成為國家開發程度的指標時，是來自新世紀人類生活的進步與需要。誠如世人公認廿一世紀是社區文化的世紀，而社區文化的展現，就是以博物館為主體的運作，其性質有如宗教之於教堂、寺廟的精神，又有如教育之於學校的功能。在終身教育與全民教育中，人類的生活需求，便加重了博物館功能的開展，因此如何做好博物館的營運，則是當前博物館工作的重點。

　　這層思考的目的，無非是要在諸多企業行銷的觀念中，截取營運新觀念，作為博物館行銷策略的參考。英國博物館學者伯雅特 (Jonathan Bryant) 提出一個由英國行銷協會 (The British Institute of Marketing) 所採用的理念：「行銷是一種管理功能，其能確認、預測、且能滿足顧客的需要，並在有利潤的基礎之上。」*(Marketing is the management function of identifying, anticipating and satisfying customer requirements profitably.)* (註6) 他認為博物館經營者應該把商業上追求利潤盈餘的概念，轉換成追求博物館的目標，即服務社會，發展社會的理想。

　　在博物館設立的動機上，已是全人類生活所必需，不僅是社會進步的原因，更是有形和無形經濟再生的力量，這種作用，伯雅特說：「博物館是為人，而非為事。」*(Museums are for people rather than things.)* (註7) 以「人」為服務的對象，才能結合行銷方法，以作為博物館行銷的基點。

　　博物館行銷，所應從事的活動，計有：1. 行銷研究 (Marketing research)，2. 市場區隔 (Market segmentation)，3.行銷策略與計劃 ( Marketing strategy and planning)。行銷研究，包括了調查、分析、綜合、判斷、實踐的步驟，作為博物館運作的方向與目標；

而市場區隔，則是博物館事業應優先釐清的工作，在市場取向中，有其異質性與相關性之因素，並具有活動性與平靜性的性質，若能就市場理念應用於博物館運作上思考，博物館可能有的市場，伯雅特說：「1.觀光客，2.學校或教育團體，3.休閒、育樂和娛樂，4.學術研究，5.收藏與紀錄，6.維護和保存，7.資料出借，8.與社區牽連的市場：社會工作與活動，9.製造就業機會，10.技術和工藝訓練，11.俱樂部式的會員市場，12.選購禮品者，13.餐飲，14.與傳播媒體溝通，15.形象建立的市場等。」除此之外，各類博物館的功能，便是其中市場之所在。例如形象建立的市場，除了博物館自身的形象外，也攸關國家形象的塑造；而影響大眾休閒之場所，亦受博物館精緻度呈現的高低所左右。另者行銷策略與計劃，則是確認博物館功能的大方向、大原則；即是博物館長遠運作的目標與風格，然後詳實按部就班予以實踐。

行銷是人與人之間的共相，也是人與人相繫的實相，供需之間，必須取得心悅誠服的信度，才能完成既定的目的。在進展的過程中，必須注意到目標的堅持，與價值的認定，也要體察到時空的變化，而作必要的工作調整與適應，使之眾志成城，造福人群。

# 三、行銷時機與方法

博物館事業，既為非營利機構，當前又被列為社會教育的一環，在沒有工作範圍，卻有工作理想的環境下，雖然類為正規學校教育之外的邊緣體，但畢竟仍有限定的預算可資應用。然而在有限資源中，經費之分配，往往不足以規劃較富開創性的活動，也因為預算經費的限制，雖有利於「事緩則圓」的道理，卻也因循公務員心理的延伸，在瞬息萬變的時代中，是值得省思的課題。

　　然則因應現實條件，作為博物館工作者，必須在既有的環境下，突破現狀，開創新局，才能符合社會利益，與大眾需要。在此僅依前述之理念，在實施過程中，歸納以下數則，以為行銷效應的催發劑。

　　**一、制度建立：**指的是博物館功能與定位，必須確立其風格、運作的精神與範圍。通常須在組織編制上，要有精確的分工，並就其專業上分配工作項目。縱的是層次分明的責任區域，在相屬工作上，採用團體責任制，或為集團工作制，其中從主管以下到每位成員，都要負擔某一部分責任，而且負責其成敗功過；橫的是與其他部門連繫溝通，互為表裡，並且採用比較方法，使部門間有競爭的榮譽與壓力，作為日後評估績效的參考。

　　為了達到這項理念，在現有的人事制度組織中，必須分析並應用已存在的制度結構，明確劃分責任範圍，以及確認責任的方法。一方面賦予每個成員該負的行政任務區，作為工作成效的考核依據，另方面則提出個人的年度專業工作，或專業項目，以為博物館營運的學理根據。這種行政與學術交叉運用的結果，必然有工作成效的差異，或能得到良好的成績表現，也可能有停滯不前的觀望者。然而有效的組織運用，是要採取「計劃、執行、考核」的徹底執行，依制度規範責任區作為檢討範圍，並規定一定時間內，將各單位的業績提出人評會（公決設施）審核，這種定期審理績效，必可看出各人成績的好壞，據此可以做為續聘或獎懲的憑據。

　　制度的完善，建立在權責的平衡上，也發揮在組織的健全上。作為一個部門的主管者，宜有效地應用組織的力量，才能全面活化一個團體的運作。管理學者曾舉出行銷主管，必須注意到幾項原則：「1. 組織之目的及政策應明確易行；2. 職權、職責兩者之份量應保持平衡；3. 指揮

要單一化，即每一部屬，應只有單一直隸主管；4. 分層負責、分工專業乃發揮團隊力量之基本要素；5. 組織之圓滑作業賴組織內各部門間之和諧行事，一致向共同目標前進；6. 指揮權責與參謀權責應明確劃定；7. 組織應具適切之伸縮性，以適應環境變化的機動需要」。(註8) 這些原則應用範圍，不僅是主管，其實及於全體員工，包括首長、主管與館員必須遵守規則並依序而行，有效執行業務。有組織即為有制度，有制度即為有秩序、有客觀性，才能在有權責區分上，有考核的重心。

　　**二、人力資源：**博物館的人力資源，在於專業、在於表現、在於任務，而不是職務、或是職位。

　　非營利機構的重點在「人」的能力，而非 「事務」 的繁簡。行銷時機與方法，當然是人力的發揮，也是人才的運用。因此，除了上述制度的完善、需要人力的規劃外，如何善用人力資源，則是博物館事業成功與否的關鍵。

　　人力資源宜先自機構組織的人員配置或調整，不論是否適合原來職位，都得在一定的時間內了解、研考，以為賦予責任與任務的依據。所謂知人善任，就是用人的專長與優點，這樣才能有效掌控責任的完成，並實施在職訓練，明確告知其任務所在，以為工作表現的基礎。一定時間內指的是時效的規定，並不是任由拖延工作時間，或是要求過長的時間，必須在雙方商討後的時限完成工作，才具有成效，否則即使趕上進度已失去成功的良機。

　　人力資源來自使命感之驅力，以及任務的確認，博物館在其功能的發揮上，以人類精神生活為基點，幸福快樂為目的。非營利機構為現代社會的建設力量，具有宗教性、教育性、社會性以及美學性的共相。參與此項工作者的服務行動，確立在長遠的社會開發上，隨時調整精確的目

標，全力以赴。並且保有旺盛的新生活力，隨時聽取新的資訊與員工的意見，保持實驗的興趣，改進成規的想法，追求靈活變通的作為，活化機構的功能。

茲以下列五項理念作為人力資源的開發工作，或有助於行銷方法的實踐：

（一）**代理成本論**：管理學上有代理成本（Agency cost）一詞，意指的是一個公司，若屬自己的事業時，便會全心全力去經營，節約開支，廣納業務；若是多人合夥時，則便有分股的效應，即便努力經營，亦不如前述一人公司全力工作，這種現象發生時，代理成本便提高，工作效率相對降低。博物館是公設之非營利機構，最容易陷入代理成本過高的機會，尤其公務員的習氣，不做不錯，少做少錯的心理，又缺乏獎懲效力，如何提高工作效率呢？換言之，沒有真正的老闆，便成為「代理成本」過高的事實，大家無心開發工作，只求平安領薪水，這樣的公司或博物館，將失去競爭機會。因此，如何規劃強化博物館同仁的使命感與責任制，並發揮個人才能，是值得深究與推行的主題。在未來公務上，行政與專業之間，劃分權責，實施績效制，是可行有效的方案。

（二）**聚合論**：在體制範圍下，進用人員，除了館的職缺與自身專長的傑出，為了廣納各界人力資源：國內取才，可以各校均有名額為原則，國外亦然，如進用留學生，分散在各國取才。這種集合各處精英於一堂的方式，可收「聚才為一」或「均衡營養」的效果，進一步說有如東方太極觀念，分合合分，既分工又合作的全面性觀照，是在圓融與充實中完成任務，並可據此為事半功倍的人力動力源。

（三）**氧氣論**：人力資源來自人力潛能的發揮，人力潛能必須在不同環境，或行動中才能顯現力量，至少必須時常補充新的養分，才保有鮮

活而均衡的生機。好比魚塭養魚，必須不斷地打水換氣，即為氧氣融入水中，魚兒才能保持成長，否則一潭死水，如何養活魚蝦？人力開發亦應適時調整，將同類型的專業人員調任他處，或互調，才能學習到新的領域，除了保持新鮮感之外，更能活化組織成員，唯調動幅度，以不超過原單位的五分之二為宜，避免新環境、新業務的陌生感，而減低了營運的效力，正如魚缸換水，避免驟然不同水質或水溫更替，才能在新的情境中，得到前進的動力源。

（四）**種子論**：擴大人力資源運用，長期培養人才，是博物館事業持續成長的後盾。館內除了舉辦各項專業研討會，廣邀各界學者參與外，如何組織專業講師，巡迴各地演講，或在館內舉行教師研習會，藉之培養文化工作師資，是一項有效的撒種工作。例如國立歷史博物館，應用週三教師進修時間，連續不斷實施認識文化研習，計有國小、國中、高中與大專部分教師的班次，反應熱烈、效果良好，並且在研習過後，帶學生到館參觀人數急速大增，範圍來自全省各地，這種以教師為文化種子的活動，好比蒲公英之種子，在成熟後，隨著風勢傳達各地，對博物館營運有極正面的影響。

（五）**認養論**：即是實施會員制與義工制，這項策略與社會道德及社會意識有關，屬於自我實現的範疇。博物館既是社會的公共事務，不以營利為目的，卻是人類精神生活的重心，它的作用是宗教式的奉獻，與對人性善意的積極投入。因此把博物館當成自己的事業，必然是精神上的融入，參加了該館的會員，便關心該館的一切運作，並且愛護倍加，助長博物館功能的發揮。美國大都會博物館、以及洛杉磯郡立美術館是擁有最多會員的機構，其人力資源的運作充沛流暢，館務因而成為博物館經營的典範。

　　更明顯的是義工的組織，固然他們也可能是會員之一，但直接投入博物館的事務，除了不支薪外，其專業能力與工作之成績，並不比支薪員工遜色，當然這也是另一項行銷方法。義工的作用，不僅可協助館內服務人員與經費的不足，也可以參與各項事務的策劃與實施，並對館內同仁有一種觀摩的作用與壓力，就人力開發或人力運用上，是值得重視的課題。

　　人力資源是各項業務行動的主力，以「人」為主題的非營利機構，不但要在機構內訓練自己，也要對有興趣參與者給予成長的機會，這樣才是人力資源的催發點，對於博物館的運作，必然大為順暢。

　　**三、觀眾開發：**博物館的典藏、研究、展示、教育等等功能，無非是要使大眾受益，能從各項措施中得到文化生活。因此，觀眾對於博物館，或是對非營利機構事業的關係，設定在精神層面的認同，因此，如何引導觀眾到博物館參觀，或使觀眾應用博物館的各項設施，是行銷策略必須優先設計的。以下是個人實際運作上的例子，雖然它不一定都是成功的策略，卻能提供另一項工作的借鏡，或者說以實驗性方法，有助於活化行銷的績效。

　　**其一、親子活動：**是吸引觀眾的好方法。以親子為中心的設計，不論是科學的、藝術的，或是相關的活動，兒童的參與，來自家長的鼓勵，以目前親子教育的趨向，家長更注意有益於兒童的各項學習課程，並且會跟隨自己的孩子前往參加，這種加倍式的觀眾群，成為博物館觀眾的主要來源。國內最受歡迎的國立自然科學博物館，每年有三百萬人次的觀眾，大體上除了學生外，以親子並行的觀眾佔大多數。因此，博物館觀眾的開發，除以精緻可親的展示品吸引觀眾之外，相關的活動，若能設計以親子教育為主的項目，使隱性觀眾群能及時出現，促使博物館功

法國藝術研究中心具有藝術研究與與作品維護的功能，為使大眾受益，能從各項設施中得到文化生活。（上圖）

詳實的計劃為博物館行銷的起點，圖為新竹市玻璃藝術會場人潮盛況。（中圖）

博物館觀眾的開發是要經過精細的規劃過程。國立歷史博物館所舉辦的大型展覽活動在詳實的計劃下，吸引眾多的民眾前往參觀。（下圖）

博物館舉辦親子活動可促發兒童美感的學習，並為服務觀眾的重要工作項目之一。圖為國立歷史博物館在以親子為中心的設計活動中，為兒童解說的情景。（上圖）

國立歷史博物館與企業合作，運用社會資源，是博物館行銷的現代觀念。（下圖）

行銷的多元性包括結合地方
資源，乃有效的工作之一。
（上圖）

博物館與大型媒體的合作方
式可引發觀眾的知覺興趣。
圖為國立歷史博物館在舉辦
「黃金印象」特展期間，運用
電視媒體的宣傳以吸引更多
的觀眾。（中圖）

為促銷展出內容，博物館可
應用各種媒體宣傳。圖為一
九九四年澳洲雪梨新南威爾
斯展出法國畫家雷諾瓦作品
時，即利用專車掛上「雷諾
瓦」的車牌作為宣傳。
（下圖）

能有更廣闊的發揮。

其二、**社團參與**：即是社會資源的匯集。國內文教基金會有數百個之多，其成立動機無非為社會提供服務機會，以建立其企業形象，或純粹為教育工作盡力。然而有效率的基金會，往往無法著力於較明確的文化活動，卻又期待自己能對社會有所貢獻，此時此刻，便是博物館行銷者聯繫的時機。如何設計以社團為主軸的活動，需要提供完整的節目計劃，才能被視為可行有效的方案，也才能使諸多的社團願意參與。其中以掛名聯合舉辦單位，或突顯該社團的形象，確實是爭取社團提供各項資源的誘因，包括經費的支援與人力的提供。

其三、**媒體宣導**：在多元社會中，各項媒體雖多，但對非營利事業的報導，常處在被動中，因此，媒體的運用是值得重視與開發的。當然，媒體除了有專人負責連繫外，必須採取積極主動的態度，將新聞消息作較有層次的準備，研析其新聞性與教育性，分刊於不同性質的媒體，必要時採立體性的報導，如電視、廣播、報紙、雜誌、海報、請帖、口傳、與現場導覽，並製作CD、錄影帶、印製圖錄、說明書等，並且不時提供訊息，作為媒體應用的資源。在資訊發達的時代，如何掌握時機，適時發出訊息，是開發觀眾最好的方法。舉一實例，多年前台北舉辦羅丹雕塑展，在不到一年的籌備期間，能在展期一個半月的時間裡，吸引將近卅萬人次的觀眾，除了展品本身的張力外，工作人員的努力，並依據前述的立體性宣傳，僅以報紙雜誌刊登消息，超過七百次的報導，是此項展覽成功的要件。沒有媒體宣傳，博物館充其量只能說是貯藏室，有了媒體的參與，研究、教育、展示等功能，才能廣泛地傳達給觀眾，滿足觀眾的需要。

其四、**科技應用**：也是宣傳的方式與媒體功能，有相輔相成之作用，

台灣於俄國莫斯科商展時即以藝術活動作為行銷的開端,引發觀眾的好奇與興趣,以心理造境,別開生面。圖為筆者受廠商邀請於商展時現場揮毫,吸引群眾圍觀。

美國紐約的洛克斐勒中心每逢假日便舉辦文化活動,乃促銷文化生活的方式。

為了服務更廣大的觀眾，應用科技是博物館要積極參與的工程（諸如電子媒體傳播在公益部分，可以免費播映），透過電訊、電腦、電視，均可與國內外觀眾結合，這種極具現代性與未來性的科技應用，被喻為服務到家的「行動博物館」或稱之為「家庭博物館」，是極為新興有效的服務工作，觀眾可藉由科技的設施，參與博物館的各項活動。國立歷史博物館的相關營運，已上網際網路，受惠的觀眾是無遠弗屆的。

其五、**哈雷效應**：每一項展示會，除了應用以上的方法外，能夠吸引觀眾的動機，必須在完善的設計中，加入展出美學與心理學，並且依不同展品作不同形式的規劃，才能引發觀眾的好奇與興趣。諸如國立歷史博物館曾有埃及文物展與月球岩石展，現在看來，此引發人潮的兩個並不突顯的展覽，他們之所以成功，即是應用了「稀奇與不易」的心理，讓民眾認為月球體物與木乃伊葬品乃難得一見的展品。

這種現象即如多年前哈雷彗星劃過地球上空一樣，當大眾知道此星七十年才能來一次，能躬逢其盛者不多，因此，在那幾天的夜空，是把握機會的時刻，因而引發哈雷迷瘋狂地擇地觀賞，由此可知，博物館的活動，若能以這種心理造境，其展示必然會引起觀眾的興趣。

其六、**全面機能**：博物館固定在一個城市，固然有「只此一家，別無分店」的珍惜感，但在工商社會生活上，忙碌無暇趕往博物館的機率很大，雖可用補助方法，得到相關資訊，卻無能躬逢其盛時，何妨採巡迴展出與活動的策略，將博物館的服務範圍，擴散到各地文化機構，一則促使城鄉文化互動，再則以「母體衍生子體」的效應，更能促發博物館旺盛的機能。國立歷史博物館最近一年來分散在各地的巡迴展示活動，計有三項二十餘次之多，並且在持續運行中，良好的績效頗受地方民眾的歡迎。這種全面性開展的策略，有如等加級數的連鎖反應，其成效除

了擴大博物館功能外，更是帶動社區民眾全面走向文化生活的有效方法。

　　觀眾需要服務，也需要引導，在非營利機構中，精神性、知識性和社會性的訴求是博物館工作的重點，面臨廿一世紀是社區文化的世紀，觀眾亟需博物館的服務時，當可與廟會教堂功用並駕齊驅，甚至超越了宗教時代，而成為文化時代。

　　**四、文化消費：**指的是在博物館，或非營利機構所花費的有形物質。簡易地說，如購買藝術品或書籍等，作為精神層面的花費，若此情境產生，也是行銷時機，並為具體受惠的文化工作。有人認為博物館既然是非營利事業，為何還要賣票或販賣一些文物製品？但是除了消費者付費的觀念外，購買文物製品才是真正落實此事業的具體方法，並且可以延伸該展示品或繼續教育的功能，就行銷的目標來說，是一項極為積極有效的策略。這種「擁有」的心理因素，當觀眾在選擇文物品之同時，必然會思考一下，這項文物交易是否值得時，其欣賞美感便可以提昇，並充實其生活的內涵。

　　國際間文化消費的理念，在博物館內經營禮品店者，以「禮品店聯盟」就有二千七百個之多(註9)，沒有參加聯盟的博物館當然在此數目之上。國立歷史博物館也是該聯盟的會員，其作用或許沒有直接獲得益處，但就出版與文物製品目錄的傳遞，應用了科技的方法，使世界先進國家都知道我們擁有的文化層面，與博物館營運之道，並可以確實掌握到國際博物館的訊息，以作為比較研討的資源。這層思考涉及到美學教育，與社會價值的認定與品質。但能擷取文物品之精華，加以複製或印刷精美書刊為禮品，至少已傳達了一份文化的面相，尤其在國際間互為流傳，對於不同文化風格的認識，當有相親相融的效用，就個人來說，也充實了其更多元性的文化品相。

國立歷史博物館其文物商店的作用可帶動民眾「文化生活，生活文化」的意義，不僅擴大了服務範圍，亦可達到行銷的使命。

博物館的餐飲區提供民眾平價的休憩場所，且具高雅氣息，令人神往。圖為歷史博物館的露天咖啡座，讓觀眾多了一處都市中鬧中取靜的絕佳處所。

　　進一步思考在行銷策略上，若能與展出項目作交流，設計一些與活動相關的精美文物品，除了文化消費的意義外，也擴大了該活動的文化張力。這種反覆應用的題材，事實上與媒體一再宣傳的作用一樣，對觀眾的記憶與學習，當有一些「制約」的效應，或許這也是商業廣告最需要完成的第一步。而非營利機構的事業，過程應該相同，只是目標不同而已。因此，如何開發這方面工作，在行銷時機的掌握上，應該優先考慮的。

　　另者，博物館商店的作用，也有提倡「文化生活、生活文化」的意義。國際間大型博物館，或者說經營得當的博物館，必有博物館商店的開設，其中最常見的是書局、餐飲室，提供觀眾休憩之處，同時供應一些頗具高雅氣息的餐品，在不影響博物館的運作下，這些較為平價的生活場所，頗受大家的喜愛，也樂於在此消費，如美國的國家博物館、芝加哥藝術館，都是令人神往的地方。有時遇有國際大型展覽，尚可在博物館大廳，或適當的地方舉辦酒會或活動，與會者在被尊重的氣氛下，將更熱烈贊助相關的文化活動。這種例子很多，包括同時舉辦音樂會、座談會，以籌措足夠的經費，活絡了博物館的功能。

　　先進國家各有博物館商店聯盟，即所謂連鎖店的行銷策略，如法國博物館協會，就有組織嚴密的行銷方案，掌握博物館各項資源，作為呈現文化消費具體工作。在國內除了故宮博物院外，國立歷史博物館繼承過去在機場設置文物供應外，一年來再增為十處文化消費服務，使大家很容易得到文化相關資訊，並擴大其服務範圍，它的目的無非是促使文化生活的普遍性，達到博物館行銷使命。文化消費，有金錢的使用，也有精神的支柱，但優雅的環境、乾淨的場地、豐富的展示品、完美的活動設計等等周邊工程，都是吸引大眾喜愛的原因，也是文化消費的賣點，

值得多方規劃應用。

**五、績效考核：**營利機構的績效容易評管，以利潤為主的工作，只要數字明確，就能論功行賞，然而非營利機構，都難明顯地指出績效在那裡，甚至是不設底線的向前衝去的事業，既是為善的道德自律，也是為真的社會公益，更是為美的文化氣質。幾乎每一事件都有每一事件的立場與價值，若僅以觀眾多寡為標準，亦是不確定的主觀衡量，尤其更多的隱性觀眾，是在社會結束後繼續延伸，因此不能以活動人潮作為績效的唯一依據。然而，非營利機構的行銷策略是否成功，仍然得依靠各項成果作為績效考核，儘管有些工作的績效，來自活動熱絡與否的影響，正如杜拉克博士所言：「以短期成果發展長期任務，關注基本績效領域。」（註10），是可以以道德目標達到臻於理想的境界，並且具有使命感的驅使。因此績效考核，也成為博物館行銷不可或缺的一環。

執行績效考核，在非營利機構營運上，是需要一份不同於公務員的出缺席式的考核，而是一種自勵性的理想為標準，即如前述以使命、奉獻為基調，在沒有底線的要求下，促進社會發展、人性完善。因此，績效考核不只是量的統計，更要注意到質的要求，前者是不同類型活動是否充滿熱情，是否獲得迴響；後者是評估此項活動是否具有深層的探討與省思？是否能影響到文化素養的精進？達到人性的抒發。換言之，能提昇生活素質者，是考核的重點，當然以物力財力的花費與效果展現，也是比較工作成敗的資料；而活動能否掌握社會脈動，能否促發積極人生價值，都是考核的範圍。

諸如上述理念，績效考核在博物館來說，並不容易量化，但以國立歷史博物館以量引質的事例，卻可以作為參考。即是一年來為了鼓勵館中同仁的研究風氣，所出版的書刊，平均十天一冊，雖然有些急促，但就

學術風氣的養成，當是極爲重要的，從中也可以了解同仁的專長與工作成績。

績效考核的執行者，以全體同仁爲主軸，再細分各主管，而身爲博物館的館長，更要負重要的責任。以每個人自我考評是自發性的激勵，有良性競爭的機會，並可自我突破；各單位主管是分層負責的激發動力，主管除了自己的考核外，如何與單位主管相互激盪，以完成某一任務，則需要費盡全力的；至於館長是一館之負責人，必須站在等距離的情感上，依法理規律，既可進可出，亦能不進不出的胸懷，作爲清楚而正確的核示，並且嚴格執行各項考核工作。

考核進行中，可依據三分之一哲學分別檢驗。因爲筆者在館務權責上，常以全體同仁有三分之一的權責，各單位主管有三分之一的權責，館長也同樣具有三分之一權責分配，自構思開始至工作執行爲止，各以三分之一的權責，在會議中決定，才能完善每一項工作。換句話說，這種使同仁都能充分討論與自我開創的決策，有益於博物館公務的進行，更凝聚了全體同仁的才情與智慧。相對的，促使代理成本降低，使每位同仁都能以館爲家的心情，那麼館務績效必斐然成章。

績效是非營利機構所能表現的成績，考核具有鼓勵性與約束性，介於規律與道德之間。博物館同仁全力投入，並且自我激勵於績效的成長，遠比他律性的考核爲重。

# 四、結語

有效率的行銷理念，對於營利事業固然倍受重視，而對非營利機構更爲半世紀以來的營運之道。

作爲商業行爲，成功的行銷是利潤的多寡，然而非營利事業則在追求

績效，並且沒有底線的衝刺。兩者之間有明顯的相同點，也有目標的互異處，前者具有單一化的商業利益，後者卻要考慮到社會公益，以使命感為優先，是屬教育的、宗教的、美學的社會行為，為開創人性的積極面而工作。

事實上，頗具「人」性的非營利機構——博物館，它是一個國家開發程度的象徵之一，具有生產性質的事業，包括提昇國家形象、促進經濟成長，也提供大眾學習環境；具有終身教育、全人教育、民主教育與價值認定的內涵意義，是人類傳遞經驗，累積智慧的場所。雖然無法具體以實際利潤作為營運的指標，但確是充實而光輝的精神象徵，也是人類潛能發揮的場所。人性的喜樂、憂愁，透過博物館的洗鍊，必然有明淨清澈的選擇。

博物館行銷，在於企業經營的理念，也在於主其事者的開放思想，即所謂「開門論」，開了門走出來，才能見山、見水，才能了解國內外情勢，再從中比較觀摩，當博物館都以「服務」的精神，對大眾展開服務時，以最好的、最有效的方法，滿足大眾的需要，並引導其愛社會、愛人類、貢獻自己所能，回饋大眾，能以雞生蛋、蛋生雞、輾轉相乘，資源衍生不絕時，服務層面擴大，績效必顯。

博物館行銷是項立體性的工作，也應有整體性的規劃，發揮同仁專長，匯集社會資源，以服務為精神，以使命為目標，能將可應用的資源，作最好的貢獻；能從構思到工作的完成，一路暢通無阻，並以最低的成本，作為高效率的運作，即所謂的「運籌管理」(Logistics Management)(註11)，注重時效，保證品質，都是在行銷策略不可忽略的一環。

行銷不等於廣告，也不等於企業，它是對於一項事業目標與任務，作正確與有效的執行策略，是為企業發展的觀念與方法。作為非營利事業

的博物館,當然要求高標準的表現,主其事者,除了自身必備的學術專業外,道德要求、宗教情操、教育胸懷、社會責任的詮釋,要保持高度的敏感性與熱情,才能在行銷工作上迎刃而解。

**註釋:**

1. 見 Dr. Philip Kotler 撰,何雍慶、周逸衡譯,《行銷管理》(Marketing Management),華泰書局印行,1986 年 2 月,P. 7。

2. 見歐斯本 (David Osborne)、蓋伯勒 (Ted Gaebler) 合著,劉毓玲譯《新政府運動》(Reinventing Government),天下文化出版公司,1995 年 11 月。

3. 見李賜仁撰文,《成功行銷的典範》,遠流出版公司,1995 年初版。

4. 見彼得‧杜拉克 (P. F. Drucker) 著,余佩珊譯,《非營利機構的經營之道》,遠流出版公司出版,P. 15。

5. 見同註 4。

6. 見 Jonathan Bryant 著,The Principles of Marketing: A Guide for Museums, Association of Independent Museums, 1988 年, P. 12.

7. 同註 6,P. 7。

8. 見郭崑漠著,《行銷管理》,三民書局印行,1984 年,P. 77。

9. 見 Museum Store Association Directory 1996。

10. 同註 4,P. 177。

11. 運籌管理:就是以最低成本,打通瓶頸,確保這一條供應鍵 (pipelines) 暢行無阻。即每件工作,爭取時效,講求結果。如一項任務的完成,需要各業務單位與人事、總務、會計相關組室的配合,有如後勤部隊的支援、補給,並爭取時效與先機。

# 國際文物交流與原則

## 一、前言

　　由於交通事業發達，國際間儼然就是地球村，各項資訊交織成為瞬間即顯的靈光，人們開始紛紛講求如何掌握分秒必爭的經驗，博物館的經營理念，也趨向企業化與科技化的運用。

　　今日，資訊的掌控及其運用方法，是否即博物館經營的主要課題，已不再是認知的重點。分掌其職責所在的重點，以改為問題本身所涵蓋的專業工程。換言之，博物館事業在國際間所引起的關注，以在地域性的發展下而有所分別，不論把博物館定位在那一個層次，它所顯示的意義皆與該國開發程度有所關連。

　　基於此項原因，博物館的國際性格越來越受到重視，其中最突顯，其實也最符合實際需要的，當屬加強國際文物交流這件事。所謂「博物館的國際性格」，意即凡與人類生存相關的人、事、物，不論位置是在那一地區或國家，均為博物館的研發對象。更具體地說，博物館事業絕非單一工作，或限定於某一地區之內，而是在繁複的時空背景中，澄清某一情理的真實，作為人類經驗的承受。

　　國內的博物館工作，雖然不比國外先進國家那麼發達，但藉著社會的發展情勢，以及經濟的成長等諸原因，已讓這一相關的文化事業，蓬勃熱烈地展開。而理想的經營除了觀摩國際上的營運方法外，自身環境所營造出的氣氛，亦可納入國際性格範疇中。在文物為人類所共有的前提下，如何發揮博物館功能，必需要妥善規劃與設計。

　　當然，國際文物交流的經驗，涉及範圍很廣，尤其專業性的各項學問

舊金山的亞洲藝術博物館曾展出台北國立故宮博物院名作，引起美國國內極大的迴響，達到文化交流的積極意義。

和技能，更是業務推展是否順利的依據；其中，文物作品的選擇、保險、運輸、展示、教育、維護、經費等等都必須配合社會的發展，方能達成作業的精密度。交流的過程中若能使雙方得到共識，相互信賴，才能締造美好的成績；否則權衡失誤、重心不均，必然浮動不平，就遑論交流的成效了。

國際文物交流的經驗，在國內已實行了相當長的一段時間，如國立歷史博物館推介的埃及文物展、馬雅文物展、畢卡索藝術展、西夏文物展、中國貿易瓷展，黃金印象之展等，都是相當成功的例子。另外，故宮的莫內畫展、羅浮宮名作展；台北市立美術館的米羅展、包浩斯展、羅丹藝術展、達達主義展等，也都在國內激盪出相當大的迴響。這些展覽有

些是由國內自行籌劃，有些是外國政府推展文化下的專題，還有一些是雙方合作籌辦完成的；但毋庸置疑，作業人員均在工作中得到良好的專業經驗，尤其以外國藝術爲重心的交流，已注重到流程中的各項細節。至於把國內文物拓外展出，雖然也有不少實例，規模較大者亦能掌握到原則，但因受到國際政治等因素影響，並不能在互惠的條件下進行。縱然如此，作爲博物館人員者，仍然要有慎容的氣度，明確的理念，認清事實與環境，才能促成積極性交流的意義。

　　本文述寫宗旨，乃基於館際借展的需要，以及國際博物館的國際性因應，補充多年前拙作《美術館行政》(註1) 中「國際合作與交流」一文之不足，而目的則在於求文化工作之趨向完美的境界。

# 二、交流環境

　　國際文物的交流，常發生在自身功能的發揮，有進一步加強之時，一個博物館的營運，通常需要多元性與全面性的分工，而其效益隨著博物館經營者與大眾共同的努力營造而成。換句話說，國際性相對於地區性，或是國內以外的環境，因此必須是有需要或有必要之時，才產生交流的，不論自國外輸入，或自國內輸出，彼此交流必然有助於熱情的互動，方能達到「增進人類知識」的目的。

　　交流之需要，計有下列時機：

　　**現代化之必然**：過去古老國家，通常都託庇於傳統文化而存在，雖亦力圖精進，然因眼前所見皆昔日情狀，改變環境或創造環境之誘因不佳，以致常被外來文化侵入或消滅。就人類學觀點而言，這絕不是好現象，而必須要有共存共有的尊重。若從人類進化史而論，不同文化之間的比較參證，交互傳習，亦可促進人類生活方式的多元性，也能截長補短，

豐富現有的生活，正如一個人的成長，必須吸收多方面的營養方能取得均衡的力量，否則偏食的結果，可能造成營養不良而危害自身的健康。古文明之所以消失，大致也是因單一的文化發展，高度突伸而導致衰退，埃及巴比倫即屬顯例。中華文化因能融合各民族的生活精華，才能以強勁的韌力延續至現今，最明顯的是幾次文化上的變遷，如絲路的交通、明代南洋探險或佛教傳入。此外，如基督教、回教等亦無阻無礙地紛紛引進融合，成爲中華文化的一部分。中華道統、儒道學說及百家論述，得以豐碩茁壯。西方世界亦然，如法、德兩國之成爲西政的樑柱，也是數世紀以來，邦國相互競爭與相容相成的結果。另有更明確的資料顯示，今日的羅浮宮及柏林中古世紀博物館 (註2) ，都是藉著併入不同文物，而尋得國家進步的要素。文化在受到不同族群認同時必然產生新生力量，除了強化自身文化的體質之外，更能在多元文化特質中，學習到文化的活力，這種現象即是所謂「知己知彼的互動互補效應」。而此種理念也是要現代化必先國際化的註腳，因爲博物館的活動與功能，往往代表該國或該地區的文明精華，也是衡量文化水準的證物；若能掌握國際間的文物品質，將其運用在教育大眾生活此一目標之上，大眾感受到高度文明的喜悅，那麼，這就是現代化生活的重點。反之，若固守一隅，讓一成不變的文化成爲進步的絕緣體，就遑論生活的現代化了。

**地域性之尊重**：國際性文化的基本要素，並非同類同型、同文同種，而是類型互異、文體各別。換言之，國際性格乃存在於各個同文化體的異類形式之中，具有相對性者，方可成立其國際性質，而異於地區性質鮮明的同質性文化體，是綜合比較後的不同文化。亦即是，追求國際化必立基於本土化的理念，這與近年來國際間文化發展所主張的鄉土藝術或社區文化旨意相契合。因此，國際博物館的相關營運，應強調以專題

方式探求地域性或地區性文化特質，作爲引進或輸出專題展覽的根據。
譬如，各原住民族文物展、考古文物特展，甚至現代美術展中已具有國
際性定位的當代繪畫，並亦要求強調地方特性的作品，作爲交流展的重
點。如年前台灣當代繪畫展前往澳大利亞展出時，雙方美術館人員都特
別注意到，不同文化體的當代精神，才是交流文化的主題。至於亞洲地
區與歐美地區的交流活動，大致上也依此原則進行。一九九三年，日本
原美術館推出以大和氏族生活所使用的木材爲素材的展覽，在美國加州
郡立美術館展出，引起當代美術界的重視。而一九九〇年在東京舉辦的
「台北訊息展」，則是以台灣當代精神，包括：宗教精神、社會意識與禪
意境界，作爲展覽主題。諸如此類活動，在在指出，國際文物交流中對
地域性形質之尊重，也因此才能達到國際交流的真正意義。

　　**精緻度之展現**：不論借展或自籌展覽，博物館的展示品，都必須是符
合主題而有深入探討性的呈現，亦即在精緻上能做高度的發揮。這裡所
指的文物精緻度，大抵是說展覽品的選擇是優秀的、重要的、珍貴的、
完全的，而不是聊備一格或濫竽充數。一般常見的國際文物交流，總是
以如何拿出代表當地區或該國的典藏品，作爲首要的考慮條件。若是主
題性展覽，也得顧慮到準確的時空性，所有這些便是作品精緻度的要求。
精緻度不夠或不佳的國際文物交流，既無必要，也不必存在。當前博物
館經營方法，已由貯藏所或所有權的保管角色，轉向民主開放與客體性
企業行爲之行銷。故如何加強作品的精緻度，必須依賴館員同仁的專長，
加入考據、研究、整理、歸納、綜合等方略，使作品經由適當的說明、
解釋與修復，而活力十足地展現在大眾面前，並且經由不斷以智慧加溫
使其更散發超越時空限制的蓬勃生命，燦爛於與之接觸的大眾面前。至
於交流文化要求的精美度，應是平日即在館際之間相互探討，必要時則

以專題方式深入研究，才能依照認知層次，選擇最適當、最珍貴的作品參展。而國際間的交流，由於有時空上的距離，影響到辦理不易，故須有較長的準備階段來比較作品的精緻度與層次，作爲交流展出的條件。若文物泛泛，交流展就失去意義，甚至傷財勞神。尤其國際間觀光事業日趨發達，博物館成爲觀光重點，交流展品更需具有高度的可看性，才能引發觀衆的興趣，也才能發揮交流展的張力。

**文化體之互動**：若就人類學層面進行思考，文化的本質雖有差異卻不分高低。意即是：各國文化隨其民族性之抒發，必有不同文化性格，所以國際間的文化體，必然保有不同性格特質性。博物館的工作必須在諸多文化層面上著力，依照社會型態將不同文化體的特質，加以組合，並將其展現在觀衆面前，做爲學習、研究、參考之用。國際間文物的保有，自古以來，除了蒐集自身文物之外，早有旁及他國文物收藏的先例，甚至以戰爭爲手段，或政治上的策略，將別國文物運回保管。至今大英博物館、羅浮宮、以及聖彼得堡等大型博物館，其因龐大收藏所造成的規模，並非靠交易或交換得到的，而是計劃性爭取到。蒐集他國文物的目的，當然是要爲展現國威的一種表徵，另外可作爲人文價值的傳習物件，它與國際文物交流的互動性大異其趣，但仍然是有文化體比較互動的意義。文化體互動包括了歷史的轉折，也包括了地區性的比較，在時空運用上，是以縱座標的時間性與橫座標的空間性構成社會現實的文化現象，都具有交流的實質需要。畢竟，文化互動以利於生活的充實亦能達到各民族的自我實現。

國際上的先進國家，除了以本國與開發國家的文物，作爲展示的重點之外，還不斷致力於原住民或第三世界的文物展出，推出展覽目的無非藉之教育大衆，並學習不同文化經驗，以提昇精神生活的文明度。甚至

於第三世界的雙年展 (註3)，都成為國際間當代藝術的交流，因為唯有原生性文化，才能夠補足概念性文化習慣。

# 三、交流準備

國際文物交流有一定的程度與步驟，並非單方面理想或一廂情願即可達成的工作。目前，國際間的文化互動觀念，均有推行文化交流的意願，先進國家為了國家的利益，並顧及其國際形象，紛紛徵求別國的同意，籌劃主題性的特展。如美、法、德、英等國，常可在國際上顯現出年度巡迴展的成績；而開發中國家如韓國、印度、印尼等國，也配合著國家的發展，不惜以國家力量到已開發國家展示其文物。類似這樣的活動已使文化交流成為二十一世紀的重點工作，當然其作用不只是單純的交流，而是國家價值力量的展現。

因此，除了過去的經驗之外，國際文物交流的準備，必須先在認清交流的重要與目的，才能在行動上有所依持。而交流的準備，宜分向進行，茲將其項目羅列於後：

**資訊掌握**：依照國內目前環境，國際資訊的取得，計有：教育部國際文教處、新聞局、僑委會、外交部、文建會等有關駐外單位，其中外交部為統籌指導。博物館依不同性質需要，即可從以上各單位取得國際間文物交流的資訊。其次是外國駐華單位，不論是否有正式邦交，他們對於文化服務上都很重視，但若要取得先機，應該時常與這些駐華單位取得聯繫，才能達成直接交流的目的。再次是，博物館自身的資源，包括參加國際組織，如世界博物館聯合會、美國博物館協會等，均在一定時間分別舉行年會，可從中取得資料，而館員進修與參訪，也都是實際交流的方法和充實資料的源頭。其他如：媒體報導、學人與學生的傳遞訊

息，甚至科技的應用、圖書資料的傳達，都可以提供需要的訊息。資訊不明則交流不彰，交流不彰則文化停滯，所以資訊的掌握，是文物交流的首要工作。例如，本年度法國境內之龐畢度文化中心進行年修、奧塞美術館重整展覽場，加上法國政府有計劃推展文化宣傳，這種資訊，便可作為引進文物交流的參考。相反的，國內文物也可透過上述單位，接洽適當的展覽。

　　**主題選擇**：文物交流著重在彼此環境的需要。雖然資訊傳達豐富，但不見得每件資源都符合普遍性的需要。一般來說，展覽或活動都以國內所最缺乏者，並以國外能提供最佳文物者為最優；這項認知與選擇，就是一個博物館專業人員的責任，國際間均是在博物館館長的領導下，召開專題會議，並指定專業者，或由專業者事先提出計劃，再進行評估，以為交流的重心。其中包括：主題的釐定、經費的籌措、安全的維護、教育的效益、配合的活動等，尤其保險與風險的評量，更是主題選擇與否的依據。例如，國內所舉辦的國際性交流展，依社會發展與國家開發程度來說，或許二十年前能引發轟動，但若移至今日，可能就魅力大減了。相反的，以往大眾對古典主義感到陌生，而今展出羅浮宮的古典寫實主義，卻能大放異彩。因此，文物交流展必須顧慮到教育程度、認知層次、社會需要，最主要當然是借展單位的首肯，才能進一步進行合作。

　　**活動進行**：包括人、事、物的配合，如專業學術的提供，必須由專家依個人的學養分別展開，其中如經費的籌措，除了固定預算外，不足部分尚需徵求合作單位，共同對外尋求經費的支援，才能完成精緻度較高的展覽。當然，依據現行法令，如何能使文化事業在全民共享下，免除稅率，或享有較輕的負擔，也是交流活動中應該考慮的問題。國外如日本的國際性文化工作，便由新聞媒體的參與促發更高的展出活力，也帶

動了文化發展。這些成功的實例，也曾在多年前引進國內，共同主辦大規模的展覽，成效良好。至於人才的運用，對該活動的成敗亦有直接關係，尤其應要求展覽品質的提昇。若失去專業人才的共同參與，將失去社會學、史學、美學、經濟學等層面的專業，那麼該展覽活動充其量只是一個節目或一項活動而已，或說是掛畫組合，並沒有實質的意義。在交流進行工作中，雙方專業人的共同研討，不只要有專業性的行政專業與學術性的深入探討，往往更可增加長期合作的可信度。

　　**手續設施**：是指在交流準備中，雙方軟硬設備的要求，以及維護文物安全的保障，都是合作的必要條件。因此，如何認定自己典藏的展出能受到完善的待遇，便需要雙方負責人了解雙方的設備狀況，作為交流的參考。當一切條件都符合雙方意願時，交流工作自然可以繼續進行，否則將無疾而終。猶記得八年前聯合國教科文組織官員，悄悄地蒞臨台北，進行一次博物館硬體設備的檢視，看是否合乎標準。他們明確指出門縫間隔沒有密封，對展品有不利影響，而提出改進意見。一九九六年奧塞美術館館長亨利·羅鶴特 (Henri Loyrette) 應邀來館，就是要確定一九九七年初印象畫派展覽的場地，是否合乎國際標準。由這些例子來看，國際文物交流手續是繁複而嚴肅的專業，絲毫大意不得。

　　**合約條件**：可分為館內自身作業規則，與館際文物交流合作的約定。國際間博物館運作的慣例或作業要則，透過國際組織早有定論 (註4)，在其大原則下，每個博物館可以依其類型，做必要性之作業，以為進行國際文物交流的依據點。一般而言，較為脆弱或孤件之作品均列於不得借展品中。換言之，因借展而有較高風險者，往往列在限展品之中，如法國奧塞美術館的畫作，不得外借之作品有：一百年以上的粉彩作品、捐贈者要求明文規定不得外借者、有毀壞之虞者、過於龐大者、長期存

列者。以上是該館訂立的規則，與之交流的館所，當然得依這些規定進行作業。國內博物館當然也有類似條文，並且有文化資產保護法把關，想與國際文物交流，均需依法定程序辦理。除此之外，當一切都能有所進展時，館與館之間的行政程序，更是交流成功與否的憑藉。而各館的專業，包括學術性與主題性的認知，則是討論的重點，就是一幅畫或一批畫的借出手續，也要使之精確詳細。

根據美國學者達得利先生 (Dorothy H. Dudley) 的說法，借展 (Loans from museum collections) 必須注意到以下原則：1.是否事先已有契約，答應文物將在某個日期被借出；2.是否一個博物館絕對必要的長期展示品；3.是否文物本身是在具有足夠良好的狀況下，能旅行展出；4.是否文物捐贈者在同意捐贈或送給博物館的同時，便明確的提出，不能被借出的要求；5.是否文物已具有永久展示的合約，如被借提，必須要有美國海關的准許。在作業開始後，相關工作都明記載借展手續上，而需力求完整。甚至在當典藏品被同意或授權可借出時，必須依據下列步驟進行：1.通知典藏組（(註冊組) Notice to registrar)，2.安排包裝、保險和運輸 (Arrangement for packing, insurance and transportation)，3.授權之後放行文件 (Releasing material after authorization)，4.收到回條 ( Receipts from borrowers)。5.借展文物的回條 (Returned to loans)，6.借方應付清的款項、費用 (Bills to borrowers)。

以上僅是大項目，其細節則是由雙方在交流過程中商議確定。基於館際間的不同性質與功能，所訂定的合約自然有增無減。當然作業規則越精密，事先諮商越詳實，事後的紛擾便減少；反之，缺乏整體考量與作業的周詳，其結果可想而知。國際文物的交流，基於雙方互惠的原則，

與專項作業的尊重，不論是借展或是合辦展覽，都得在完善計劃下，依序實施，才能達成文物國際性的價值理想。

## 四、交流原則

基於國內博物館事業發展的需要，以及與國外博物館文物交流的機會漸多，同時，因為國內社會開發層次和經濟力量的成長，國際間也常自動介紹重要的文物運台展出，這些都顯示出此項工作的積極意義。

但是，也因為國內的環境較為複雜，常受到博物館工作以外的事務干擾，使國際交流工作常會有變化或停滯，這是值得突破的任務。所幸者，文化工作為人類所共有的事業，與宗教家、教育家理想一致，並有啓引向積極美善的境界導向，所以在國際間進行交流時，只要有周詳的計劃，大致上都可能成功。另一則因素是，國內博物館工作較其他國家為晚，博物館性質與制度，也未臻完善，所以在交流過程中，常要在工作中學習，也是交流困難的癥結所在。

如今，我們已經達到開發國家階段，相關的設施亦力求配合精神生活的需要；博物館的成立與營運，成為政府關注的文化工程。如今已有相當數量的博物館運作，其自身所散發的張力，也成為國際間交流的對象之一（註5）。而如何掌握與國外進行的機會，便是促發國內博物館功能發揮的力量，也是走向現代化與國際化的契機。因為文化不能孤立，博物館也不能停滯在活動節目表，它必須具有引發人生理想的重大功能。因此，在進行交流過程上，務必把握一些基本原則，才有積極性營運功能。

其一、**確定目標**。交流活動是雙方都得同意的工作，若一方有意參與

博物館館際間的合作在雙方同意後，確定目標。圖爲國立歷史博物館館長與奧塞美術館館長亨利・羅赫特共同研商「黃金印象」特展情景。

國際性交流，則必須事先提出合作的目的，然後依計劃進行交流活動，才能得到對方的認同。

其二、**效益評估**。爲何要借展或合辦此項展覽，除目的明確外，包括觀眾的預估、教育的範圍、進行的方式、成果的統計，事先都要有完整的報告。

其三、**詳實計劃**。包括預算的編列，共同辦理單位的整合，活動內容的提出，出版計劃、場地的整理、法令的限制、安全設施，以及觀眾服務等等，都需要計劃詳實。一個好的計劃書，是該項活動成功的要件，也可以成爲後代效仿的範式。

其四、**合乎體制**。每個博物館都有不同風格與性質，除了綜合性博物

館，在進行文物交流時，必先確定該項文物是否適合在此博物館展出或活動。如此，一則可確定該館的專業性；二則可培養學養及能力兼具的專業人員，若交流只是聊備一格，則將失去真意義。

其五、**互惠原則**。雙方在進行交流時，其依照博物館倫理，除了必要的預算外，應以非營利事業進行交往，如借展作品除去保險與安全維護外，不宜要求出租費用。並且雙方能訂定長期合作協議，互通有無，否則展覽經費增加，交流活動必然減少。

其六、**經驗累積**。博物館的工作人員必須在交流時，認清目的與責任，以專業主導活動的進行，而不只是一個工作承辦者，或場地備用者。必須能以學理印證工作，累積經驗，成為文化工作的專業者。

其七、**學術提昇**。配合交流活動，展開主題性學術對話，將交流功能擴散到國際社會，以為文化互動的催化劑，並提昇學術水準，做為深度文化的開源者。

其八、**安全原則**。交流中的文物，除了保險、維護等安全設施外，必須注意到溫濕度以及燈光、空調的影響，並基於人為的維護，使文物在運行過程中，得到最完善的照顧。所以工作人員，必須善盡職責，詳加紀錄各種相關手續與注意事項。其他相關交流間的諮商，因時因地而制宜。務必綜合雙方的理念與目標，輔之以全面性的思考，才能達到國際交流的實質意義。

茲因多年來實際從事國際文物交流活動，故或可提供一些經驗，作為交流方法的參考。初次接觸此類事務之時，以國內新起的博物館工作者與對方晤談，往往受到不少質疑，檢討原因，自身工作既在於經驗不足，亦在於國內資源有限。故除了要求對方提供可做來台展覽的資料以外，常不知應從何說起。事先固然已有相當準備，但仍然有邯鄲學步之尷尬。

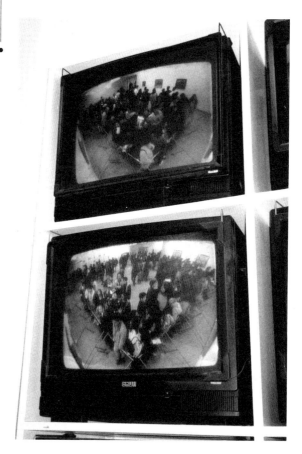

博物館的安全措施乃建立合作
對象信心的第一步。圖爲國立
歷史博物館在「黃金印象」特
展舉辦期間的警衛保全系統。
（上下二圖）

猶記一九八七年初訪法國龐畢度文化中心，與其現代美術館顧問見面，期待能將該中心一些收藏品運回台北展出。這位顧問開口即問：你們主題是什麼？有什麼計劃？剎時啞口無言。對方並非粗枝大葉隨口問問，而是具體地提出要求，與可行性之評估。當然，自身美術館的知名度與功能張力未能開展，也是被忽視的原因；後來經過不斷的學習與摸索，領悟到一項在國際文物交流中的經驗，亦即是「由小而大」。交流不一定要從著名的大型博物館開始，一方面大型博物館名氣大、館務繁忙，另一方面沒有相對的交流機會。所以，從小鄉鎮或較偏遠地方開始，然後再發展與大城市的博物館交流的機會。如一九八八年，當時法國駐台北的文化官員馬雷博士，就建議與法國南部安提布‧畢卡索博物館進行交流，果然成效可觀。之後，又以此次經驗，再向巴黎的博物館進行交流，便得到真切的認同，如後來舉辦羅丹藝術展，就是這種由小而大，先取得一份文化護照的效果。其次，是「由少而精」，借展或交流展，必須要在使對方能夠接受的範圍著力，絕不可獅子大開口，把合作對象館的收藏一次借足，不僅不可能，而且很難成功，即便是設置百年以上的博物館亦無此先例。若能少數幾張，再從中精挑名作，交流可行性必然大增。再者，乃選擇「適當時機」，外國博物館因設館較久，與之交涉也較有機會成功。另外，是該國若有巡迴展之計劃，或已運抵鄰近國家展出，也是實施交流的好機會。最重要者，博物館本身需建立「自我風格」，不斷充實自身館務，加強作業人員的學養，並參與國際合作，一方面專業取向，另一方面取得良好經驗與信譽，自然會得到同業的支持，若與之實施交流活動，必定較容易達成目的。

　　事實上，國際文物交流與原則，乃是近年來國際博物館，因應社會發展與需要而提出的博物館營運的行銷方法之一，故而博物館作業人員，

包括館長、研究員與行政人員等,都在急速改變其扮演的角色。

當新世紀來臨時,博物館不僅會在文物交流上有所改變,尤其以文化和經濟為體位的新世紀,究竟何者是實質的生產性事業,更是博物館營運者必須思考的主題。也許文化與經濟正好是一體兩面,都是博物館事業的核心;因此,國際文物交流與原則,必然有嶄新的生機,並藉之為人文生態重估生命的價值,也是物化人類理想的具體行動。這項工作是新鮮而有活力的營運方法,對博物館的功能來說,它是超級的催化劑。

註釋:

1. 見黃光男著,《美術館行政》,藝術家出版社,1991年,P. 199。

2. 柏林市的博物館島,百年來設有中古世紀博物館,內典藏巴比倫文物、亞述王國文物、古希臘神殿,乃為研究中亞文化的重鎮。

3. 一九九一年在古巴哈瓦那舉行國際現代美術館館長協會 (CIMAM) 之年會,以第三世界當代藝術雙年展為主,並進行學術研討會。

4. 如一九七四年 (一九八六年沿用) 國際博物館協會 (ICOM) 公布,博物館乃是一個社會及其發展服務的非營利性、對外開放的永久機構,作為研究、教育及娛樂目的,且對人類及其環境的物質見證,從事蒐集、研究、保存、傳播及展覽。

5. Dorothy H. Dudley & Ivma Berold Wilkinson 著, Museum Registration Methods, The American Association of Museums, 1989年。

6. 包括故宮博物院、歷史博物館、台北市立美術館、台灣省立美術館、高雄市立美術館、鴻禧美術館,以及部分文化中心,都有國際文物交流的經驗,成效頗佳。

# 文物商店營運

運用企業化理念經營博物館，較接近商業性質的工作，當屬文物複製與行銷。

就本世紀博物館發展過程中，除正常業務外，複製展出品，作為紀念物的銷售，及相關圖錄的印製，是在增強該項展覽活力的要素之下，借以為教育、傳達或休閒之目的的完成，而博物館之功能，亦為之大放光彩。

國際間以文物商店作為博物館營運周邊設施的機構之一，不僅有很傑出相應的表現，甚至成為民眾樂於參觀的地點。大體而言，當今知名的博物館，其文物商店的經營，均成為館務運作的重點之一。舉如美國大都會博物館，在一樓最便捷處，就設立大型書店以及文物複製陳售處，餐廳、咖啡座亦設置在適當地點，使觀眾樂於親近與使用；其他美國各類型博物館都有類似的商店運用，史密桑尼機構中的國家畫廊博物館東西二館之間的通道，更是博物館商店的重要陳列處，此為其例。而歐洲更是博物館林立之處，大型博物館商店，莫若法國羅浮宮新開發的地下層文化服務處，儼然成為文物商品街者，有五十餘家各類的藝術商店。據稱在其營運餘款中，可提供近五百名員工的薪水。而龐畢度藝術中心、奧塞美術館等，也都是以文物商店作為觀眾休閒場所。英國大英博物館，是免費參觀的非營利博物館，但在文物商店的消費額，則也是該館重要的經費收入之處。再者如俄羅斯、德國的博物館，何嘗不是呢？當前在亞洲地區，則屬日本的博物館，如上野地區的博物館群，其文物商店的經營，已具細緻、典雅功夫，構成日本文化的特質。我國的故宮博物院

與國立歷史博物館，也在此項工作上有顯著的成效。至於大陸地區的博物館，雖能體會此項工作的必然性，但在品質上則需要積極開發。

簡述這些博物館附設之文物商店的情形，無非是在博物館行銷工作上，有極其必要的現代企業化精神。蓋科技時代，在速度、光影、繁忙之中，或許人類已著重在存活的範疇中生存，對於精神層面則反而感覺陌生，甚至如宗教力量也日趨平淡，而現代社會意識均以工商成就為取向，若能據此推演，人的價值應建立新的人文精神，那便是引商入文，即以人類的本能需要，作為再造文化的基礎。本能需要指的是物質性的取捨，有如所有動物性的要求，在重複於滿足本能上需要時，必然有餘力儲存與物質相等的需要品，藉以換取無匱乏之虞的措施，那便是一望無際，也是永生不滅的理想，這個理想就是人類的精神生活所在。

基於此項理由，博物館功能的發揮，就多了一層營運的哲學基礎，即是馬士洛 (A. H. Maslow) 創立由人類的基本需求到自我實現的精神完成；也如墨家要求的 「人必食飽，然後知美」 的過程。從現實眼光論述，一個生活在健全社會的觀眾，必然在生活無虞之下，尋求一份適意而高雅的生活方式，或稱之為真正的休閒生活，在知覺與視覺凌駕於味覺之上時，或說是能融入生活情境中的活動，是現代生活所必須具備的條件。

博物館設置的精神，是在於增進知識、發展社會、服務社會，乃至要求人類生活得到尊嚴與意義。所以它的設備與陳列，都有一定性的風格與目的，正是人類從中擷取經驗、體悟人生價值的地方。因此，研究人員不斷充實或更新的展示方法，使之能深化展覽品的內容，甚至緊壓時空為一處的力量，都是吸引大批觀眾前往參觀的因素，若再加上生活化的設施，則能達到古今中外情思的交流與互動，在溝通理念上，也能達

成生活上的受與授的良質文明。

　　明確理念是指引營運的方法，在文物商店設置上，可溯及人類基本需求，再擴大為精神性的感悟。事實上，每位觀眾到博物館參觀，都有不同的目的與感想，不論是純屬休閒、觀光、或學習而來，在同一條件下，卻有不同程度的需求。至少在餘味尚存時，就會朝向認知的程度進展。因此，除了停下來整理一些思緒外，購入一些文物複製品或文具，甚至在附設咖啡座間，徜徉晌午心情，就有一股幽雅氣氛湧入生活中，或許這就是國際間文物商店風起雲湧的主因。

## 文物商店機能的本質與重要性

　　當然在非營利事業工作上，所設置的文物商店，就是博物館行銷的方法之一。誠如紐約大都會博物館館員約翰·柯瑞(John Curran)說：「一個良好的博物館商品經營，是一種具有極大力量的行銷傳達媒介。」( *A well-run merchandising operation can be a tremendous promotional vehicle.*) (註1) 亦即藉由可供觀眾取得的文物商品，是擴大博物館展品認知的強大誘因；況且就精神層面而言，既能擁有無形的文化認同，更充實了生活實際內容。

　　文物商店的設立，又稱之為博物館再生別館。上述著名博物館的文物商店，其參觀或湧入的觀眾，有時候多過參觀本館的人數。如美國洛杉磯有一所面具博物館，所設置的商店，包括餐廳等處所，顧客比觀眾還多，原因是除了此處富有人文氣息外，乃頂著博物館的張力而發展的。

　　為了文物商店的經營，能有正確的觀念，並配合博物館各項活動的展開，在自由社會的民主國家－－美國首先發起一個國際聯繫機構，以為各館資源的互補。從這一國際性組織，了解文物商店的性質與必要性，

當可作為博物館行銷的重要參考。

這個組織全名為「博物館商店協會」(Museum Store Association) 簡稱M.S.A，創立於西元一九五五年，是一個非營利 (non-profit) 而具國際性的組織。其創立理念與世界博物館聯合會 (ICOM) 宗旨相近，但在各博物館之間，仍具有獨立運作的作業程度，其與博物館的關係，仍然是相輔相成的關係。因而它成立的宗旨為：

（一）能提高博物館商店在一般零售市場之競爭力，使財務上更健全，以幫助他們的博物館。

（二）使廠商會員和博物館會員，能充分合作，運用彼此的資源，促進博物館業務的成長。

（三）提供給會員廣大的行銷網路，可自由買與賣具博物館品質的產品。

（四）輔導會員必須遵守一定的道德規範，如於亞洲地區或其他商店不可陳列象牙等製作的複製品。

（五）積極鼓勵與博物館領導階層，培養良好而正面的關係。

（六）同樣地也鼓勵與廣大的社區培養良好的關係。

（七）提供博物館商店業務相關數據資料。

加入該協會後，必須積極投入此項業務的開展，在過去十年當中。博物館商店的角色已有戲劇性的改變，從一個畫廊的小紀念品中心，演進至現今已成為許多博物館非常重要的所得來源。而且，如今商店顯然已成為博物館一個主要推展文化教育方面的延伸媒介，也是行政管理者與經理人共同努力的責任。這項開發也將連帶地影響到整個社區文化功能與未來的發展。

這項組織的道德規範，除了嚴禁販賣違禁品如象牙外，就是與文化生活無關的產品，亦在禁賣之列。重點乃在非營利範圍之下，配合博物館

的營運而存在。因此,使用博物館商店 (Museum Store) 這個名詞,有著非常明確的意義,而對於公眾有非常重要的義務來保障產品的品質和可靠性。因此,經營者有絕對的必要了解產品的來源、背景和可靠性、教育性,是否合適於博物館商店內行銷。也由於大眾對博物館商店的感受,會直接影響到博物館本身的名譽,即謂商店顯然成為博物館管理者不可忽視的一個單位。經營者絕不可利用博物館廣大的資源,去從事純商業行為或只顧個人利益的不道德行為,這不僅會影響到博物館本身的廉正,更會影響到大眾對博物館失去信心。 (註2)

博物館商店協會,目前設立於美國科羅拉多州的丹佛市,擁有二千七百個會員,大部分以美國博物館加盟為首,然世界著名的博物館,如大英博物館、法國羅浮宮、德國、澳洲、加拿大等地也是主要參加地區。東方地區有香港的中國婦女博物館 (The Chinese Women's Museum) 和日本的 The Kiseki Museum of World Stores 以及 Tokyo Zoolgical Park Society 加入此協會。而我國國立歷史博物館也於一九九五年七月三十一日正式加入該組織,並成為中華民國第一家該協會的會員。

在這個組織中,有義務也有權利,除了繳納會費之外,定期提供相關資料,包括博物館活動情況、商品複製、發展新產品、改進聯盟意見,每年亦必須參加討論會以及博覽會等,使該聯盟得以強力推展業務。當然也因為有該組織的支持,在會員平等的原則下,可要求自己的印製品或文物複製品,透過該組織行銷,務期達到該博物館以及文物商店的國際化、資訊化與現代化,對提昇加盟館的國際地位以及服務品質的水準,有絕對性的幫助。至於此一組織的例行工作,不論舉辦活動,如會議、展示會、出版品互換外,資料的提供如產品消息、統計營業狀況、工作情報站、雜誌等,也能促成館際之間的充分合作。

## 文物商店的營運原則

由於工作的經驗，在博物館新的行銷方法上及社會發展的現實需要，筆者曾於現階段的法律許可下，開拓這一很切合生活的市場，曾得到大眾的肯定與支持，有時候加入展示活動之中，促成了博物館周邊活動的熱絡，也立體化了活動效果。然在實施文物商店的同時，必須把握幾點原則，才能劃分它的範圍與目的。茲分別介紹設立文物商店的原則如後：

（一）　必須配合博物館成立的宗旨與風格，實施相關的活動，必要時要組織專門部門，商討文物商店的營運方向。

（二）　確認爲非營利事業，僅販售與該館或文物有關的商品，藉以提昇大眾對展覽品的認知，達到寓教於藝的目的。

（三）　選擇適當地點，作爲陳售地方，以求避免喧賓奪主，妨礙博物館的正常運行。當然，爲方便大眾的欣賞採購，宜採開放式的陳列方式。

（四）　文物品的選擇，必須不是一般商品，應集中專對博物館文物複製或創作的作品，甚至書籍、畫冊也應與博物館相關，使之達到大眾生活藝術化、藝術生活化的目的。

（五）　若有盈餘，必須提供相當比例給博物館，作爲推展館務的助力。

（六）　帳目必須有專人管理，定期提供帳冊，請管理委員會核帳，並公告營運情況。

（七）　支援博物館印製圖錄或宣傳資訊，並作爲博物館行銷的管道之一。

其他如附設咖啡座、餐廳、書局、兒童美術教育、講習班、活動場所等，先進國家都有輝煌的成績，也是國內博物館必須正視的要點。

有了以上這些原則，當然就容易訂定服務的範圍和目的。事實上，以博物館爲主體的運作，是該館文物服務的範圍。具體的說，凡在文物商

店的物品，均以博物館文物為品樣，不得與一般商品混淆不清，即使ＣＤ製作、幻燈、影片或文具、紀念品、複製品等等，其目的無非是增加大眾對博物館展示品的印象，深化教育與學習效果，而且在自由意志下選擇的文化認知。換言之，以大眾都希望擁有文化品味生活的心理傾向，由可選購較易得到的文物商品，再還原其進入真正的文物研究，則有一種「登高必自卑」的心境存在，使大眾擁有一份參與感。即使沒興趣購藏這些由展品延伸出來的文物，至少能在高雅幽靜的環境中啜一口飲料，當有發現文化的興奮感。

國際間，大多數的博物館均採財團法人的組織，博物館本身在其專業被尊重下，附設或專案成立文物商店是極為平常與必要的，不論是大小博物館都有此項的組織運用，甚至未有博物館前，已先有文物商店的營運，可說為此項行銷的現代思潮。國內有近一百餘處的文化機構設施，至少在博物館運作上，也有很著名的博物館，但由於都不是法人組織，必須在一般行政系統中營運，因此有關文物商店或博物館商店，儘管已有國際觀的行銷方法，仍常有被質疑的地方，使文物商店的功能大打折扣。這種現象，一則是對於博物館專業的忽視，二則是沒有規律訂定相關營運方法，才常受到不明的干擾，實在是博物館界的一大損失。當然，博物館經營者，是否能栽培人才、應用人才，來促成文物商店的高雅化、教育化、國際化、企業化，實在是博物館界的重大開展工作之一。

國立歷史博物館建館已四十餘年，是為中華文化展示場所，同時也負擔著宣揚國粹、建立國家形象的任務。因而在組織編制中設有一文化服務處，專職文物複製與宣導工作，其工作性質與前述文物商店相當，然就象徵的意義來說，則有較廣大的行銷意義。因此在中正國際機場、高雄國際機場，以及松山機場、花蓮機場，均設有專櫃以作為文物行銷的

博物館的文物商店可提升大眾生活的品質，並為國家形象的行銷方法之一。國立歷史博物館於高雄機場的文物商店延伸了該館在地域上的文化推廣功能。

定點，並配合這些定點，不定期的在適當地點展示藝術品，以突顯本地對文化生活的重視，也使國際人士較有機會接觸到中華文化的真實面。因此，這一機構的設立，似乎不全是文物商店的原型，而是超越了一般藝術商品的行銷觀念。但就博物館事業的發揮，則有延伸其功能之效。

博物館是屬於歷史的、文化的、藝術的，同時也屬於大眾的、生活的、現實的，它的服務對象是全人的、社會的、教育的。因此，博物館的健全發展，是大眾所期待看到的，在諸多功能中，較接近人生現實的文物商店，似乎要一個完善的制度及計劃。大體而言必須認清博物館設置的目的，而能在專業的開展下，發揮其功能者，當以生活的感受為先，再藉以引導在美學的體悟上，充實大眾的生活品質。

如此看來，博物館的文物商店，是博物館的運作之一。其主導者在「人」的事務，也由人而強調其生活的可親度，商店僅提供大眾對生活的親切感，博物館功能的發揮，才是文物商店的最終目標，繼而促使博物館能成為本國文化的現代觀與國際化，達到國家文化行銷的效果。

註釋：
1.請參閱博物館商店協會雜誌夏季刊，Museum Store, 1995 年。
2.請參閱 Museum Store Association Directory, 1995 年。

第三部分

# 台灣經驗
## The Taiwan Experience

# 社會發展中博物館的角色

## 一、導言

　　國際博物館聯合會（ICOM），曾對博物館有過較明確的語義，即博物館乃以「發展社會、服務社會」為宗旨。

　　語句清晰有力，對博物館設置的功能，可說是一目瞭然。前語已將博物館階段性任務略有交待，茲於面對廿一世紀之來臨時，國立歷史博物館可展現強勁活力，迎接新時代、新社會的衝擊，蓋有必要未雨綢繆思考一番。此時適逢台灣光復五十年，在半個世紀的日子裡，社會現象與社會發展，必然影響到博物館的運作，並且就博物館角色功能，亦應有所注浥才對。

　　諸如博物館的設立目的，必隨著社會發展的現實相激盪：文物或因個人喜愛而收藏、或因保值而購入、或因展示活動而陳列等等設施，不一而足，儘管百年來國人已漸有設立館舍以傳遞文化的理想，但能把博物館視為國家開發程度指標的象徵，則是絕無僅有的事，若有博物館之設置，僅視為保護古物或文物品即止。如何能像今日博物館的功效，已由靜態的貯藏或維護外，儼然是「立體的教科書、藝術的殿堂、知識的海洋、科學的長城、終身教育的課室、激發思維和創造才能的場所」（註1），當然更是文化層次的指標。「通過博物館可以了解一個地區，乃至一個國家社會發展和自然環境狀況，博物館數量的多少和質量的高低，往往也就成為衡量一個地區，或一個國家科學文化發展的標誌。」（註2）

　　基於上述理由，博物館運作往往隨著社會現象與社會意識有關。社會現象指的是環境展現的事實，社會意識則是一群人或全體大眾共同、共

通，對於某一事物的認知行為，其延伸於事業呈現的表象，亦成為思考性的中心，在外在環境與內在思維互動中，有志於藝術創作者，不知不覺受一股強大社會意識所消融，而表現出與社會發展相及之作品。因此，台灣地區五十年來，究竟能在社會變化、觀察出其文化呈現的特徵，有多少階段；或許在經營博物館的引力上將會增強。

　　本文設定的範圍僅以五十年來，台灣光復的社會，作為研論的對象，當然在此特別提出，這一份探索僅是平常人的思考方法，並未涉及較為周延的社會學結構，倒是普遍性的認知，或也是另一層思考的方式。

## 二、台灣光復後之文化背景與轉進

　　自光復以來，戰爭的陰影尚籠罩著社會各層面，加上國際局勢不安，以及國家存亡的關頭，民生凋敝，生活困苦，這是一般人都記憶猶新的。儘管當時提出振興人心的口號，明確而權威，但仍然在生活的實質，最令人刻骨銘心，是個人生存的掙扎。這裡所言，不包括一些權貴人士與其子弟，一般農村鄉里、小鎮巷尾，看不到衣錦炫麗或馳車兜風者，說明大家都生活在「求生」的階段。「求生」是屬於人類的基本需要，也是最原性的一項制約，任何一種生物，似乎都在維持生命的要求下，忍耐任何衝擊與要脅，為了使自己存續下來，就是日後家庭組織形成後，較高標準倫理性的孝道要求：「不孝有三，無後為大」也是為了延續種族的生存，而有的觀念。在這種情境下的社會發展，人們所重視的工作，是吃飯的問題，具體地說是種族存活的問題，同時也包括了傳宗接代的事實。因此，生活怎麼清苦，生理的需要，將是大眾關注的重點。尤其在戰爭期間與戰後的重建工作，似乎無法避免對「物質需求」的崇拜，包括問候語「吃飽了沒有？」、「年冬好嗎？」，無非在說明求得溫飽

的重要。這種情況當然不只是光復後的民生現象，而是長期以來，台灣社會的普遍事實，甚至源自早年的移民心態的延續。這一現象，也顯現人的價值理念，大都是以生理需要為基礎，若有精神性的生活，大致上仍然在「物質」的層面打轉，譬如說過年、節慶的喜悅，亦投注在豐富餐飲上，平時是省吃節用，唯有特別日子，方能酒足飯飽，正如墨子說的：「食必求飽，然後知美」的意義一般。

生理需要成為人類生存的共同特性。台灣地區在光復後的一、二十年，其重心就是如何增加生產，以滿足口腹之需，就這種情形的趨力上，顯而易見的是屬生理引發的活力，完全是以社會價值定位思考模式，似可以用一項普遍流行台灣的習慣——咬檳榔作為其特徵。因為吃檳榔不論它有多少美麗的故事（註3），實際上它仍然屬於生理上的刺激與滿足，久而久之習慣成自然，在尋常百姓生活中已被圖騰化，或可以給予一個名詞，就稱之為檳榔文化，這不只是台灣社會發展的一項特徵，也說明此項文明仍然存在人類的原性上，亦即生理需求的範疇。儘管政府大力宣導，久啃檳榔有害健康，但它在社會存在的根基，卻是牢不可破的信仰，一直延伸在未來的日子裡，基層社會中將是結群的文化要素，比之香煙之普遍性，有過之而無不及。

人類的生活習慣與文化特性，往往是漸進轉而特有的凝聚體，當屬於生理需要之原始物質被應用時，似乎是說明一般社會文明的狀況，也鎖定其往後的社會發展。當然若在此一時期審視社會狀況，很容易歸結出經濟與政治的關係，並且了解窮困的原因，進而力求解決困境的方法。其中除了政府威權式的領導外，在求得安全的共同意識中，促使社會繁榮進步，延續傳統求生的方法，即為勤奮向上，光耀鄉里的精神標竿。

相關上述的經驗，對於台灣光復前後出生的同輩，會有深切的感受，

尤其是再往後的年歲中，經過十大建設，發展工商業、開放觀光、解除戒嚴、全面政府改革等等活動，已把台灣地區經歷的韓戰時期、越戰時期、八二三砲戰的陰影，由消極的適應轉為積極的進取，最大的作為是在教育的普及後，經濟奇蹟的光環耀眼下，社會充滿自信氣氛，同時帶動了富有氣象，這種情況發生了物質過分享有，幾成浪費的習慣下，生理需求已充裕，便轉向精神生活的需求。但精神層面的品質，並非一朝一夕便可完成的工作，而是需要長期的累積，才能使精神文明得到層層的進展。不巧台灣在長期的物質匱乏之下，缺乏現代文明的自覺性，僅在表相文化中徘徊學習，包括購物態度、談話表情、行為表現等，似乎沒有脫離窮困的陰影，卻也開始學習上層社會外在行為，譬如說開始出國觀光，也學會度假，注重生活品味，包括伴唱歌曲等諸類流行文化，或可說是ＫＴＶ文化，事實上這一階層，正是開發中國家最顯著的文化象徵，或稱之為「麥克風文化」。

我們無意評判這項流行文化的功過，但它卻是從生理需求的滿足，轉化為精神需要的一種發展，並不足以代表上層文明的特點，或稱為正確的文化象徵，原因是它表現的文化品質，往往有幾分危險性與不定性，有時候還容易引入價值認定的錯置。這項文化得到開發中國家大眾的認同，而且傳播迅速，大體上與之相隨的社會現象，有種流行風尚的氣氛，並且與速食文化有點相關，然就從大眾生活的改善上，則沒有得到較多生存價值肯定，並且反應在揣摩意識的行為中，或引自西方文明，或自我就範的選擇，從初識到認知，由表象到迷信，這項過程並沒有依序加強深度，只有浮面上的流行，甚至影響到民心歸向，使迷信氣氛達到高點，其重者所受到於意識行為的制約，如迷信權力，進而為取權利；迷信暴力，原始武力再現；迷信財力，只知掙錢而不知用錢；迷信神力，

動不動就燒香問卜，擇日風水之說，市井小民固然如此，知識分子亦不落人後，正面的想法，樂捐神祇卻少行善事，理直氣壯，只要與神有關的贊助，大致尚有可為，若是其他文化性的募款，則寥寥無幾。這種社會發展，並不是健康的趨勢，而且人生價值認定的信度未臻完善，相反的，也顯示我們的社會，尚受神意開示，而未在生活信心有所增進，儘管比之其他地區較有廣大的發展，但在價值的認定上，與高度文明國家尚有一段距離。

台灣地區正處社會急速變化中，受到各種不同文化的衝擊，對於流動於社會各階層的生活習慣或認知，將是帶動社會走向的動力，社會的進展，當然也注意到高品質的精神文明。因此，政府在各地區興建文化中心，並廣設博物館、美術館，也鼓勵私人籌建博物館，並且成績斐然，但是真正發展博物館事業的年代，卻不及西方先進國家的百年來事業，而且在經營理念上，常處於靜態的或被動的服務，甚至還停留在活動性質與節目性質的觀念中運作，未能及時就其文化學術水準作思考。

基於上述的理念，自政府成立文建會以後，才積極從事各項文化研究，包括城鄉文化、社區文化、鄉土文化、國際文化等等政策性的指導與策勵，尤其培養專業人員，引進企業性的管理方式，把被隱藏的或將消失的文物重整，雖然經費有限，卻都能在亦步亦趨的進展中，已具現代精神的經營方法，同時受到國內外相關機構的重視。之所以有如此顯著的成效，大致上是社會的活力，乃是經濟力與教育程度的提昇，有很大的關係，生活的品質亦因此要求較高水準。這個水準的指標，繫於文化品質與層次，諸如省思於生存的價值，自我實現的理想，知識的增進，以及服務社會的熱忱。若以中國人的哲思來說，則如天地並生，天人合一的宇宙觀與師心造化，靜觀自得的自然觀等等的境界。

# 三、高度文明發展的表徵－－博物館休閒文化

　　爲配合社會價值體系的變易，在尚存紊亂的多元發展中，社會極需要較爲精神性的文化生活，這是毋庸再論的事實。一般人固然感受到國外文化機構的功效，能帶給自己一份清新的心情，同時期待國內相同的文化設施也能發揮應有的效果，而諄諄建言於這些文化機構，促使社會充滿文化生活的期待。事實上，文化工作者的專業能力也同時成長，他們不只深入文化價值的領域中研習，更在工作中領悟了服務社會、發展社會的使命感，既有宗教家的情懷，也有教育者的精神，並且實際研發各項功能的展現。

　　不僅是國內社會發展的需要，就整個國際間的取向，以博物館爲社區

博物館重要的行銷策略之一：文化休閒區。圖爲國立歷史博物館的露天咖啡座，閒適優雅。

澳洲的新南威爾斯博物館爲
該國的文化指標之一。
（上圖）

馬諦斯在晚年時爲法國尼斯
山村所設計的教堂，遊客以
此作爲文化休閒場所。
（下圖）

文化機構的思考，則是公認最為重要的生活重心。究竟何種理由可以如此堂而皇之的確定，博物館功能的發揮，能促進現代生活的進步，這不外乎是社會發展的必然結果，因為人類所要求的，已從物質的滿足，到精神的需要，由口腹之慾到理想實現，似乎已不只是麵包或愛情而已，而且要求更高的自我實現和無為而為的境界。換句話說，人們除了服務人群外，更由服務自己中再擴大生命力的強度，回饋於自然所消融於己身的能量，再延伸其衝擊力量，或稱之為相對力量。

博物館的角色，處在這樣的社會發展中，已然為國際間社區文化發展的中心，並為休閒文化的重點，台灣地區勢必在這樣潮流相激下，發揮其時代性之功能。這裡指的時代性之功能，是說博物館已是開發國家程度的指標之一（註4），它除了古典型功能，即展覽、研究、教育、典藏外，更應發揮資訊、溝通、圖證與休閒的作用。尤其是休閒的功能，則來自人類智慧相乘的張力，也是廿一世紀文化生活的重點工作之一。

休閒的意義，眾說紛紜，但就本世紀高度工業化的生活方式，人性的保有，卻是休閒活動的首要認知。回顧台灣社會的變易，雖然由傳統的農業生活形態，轉向為工商業社會中，是政策與文化交互進展的結果，但當經濟力由於國民高所得的指標，達到名列開發國家的標準時，要求更為幸福的生活，是理所當然的事。在此可以舉出大眾對生活品質的要求，乃在社會的公義、公正與免於恐懼的自由上著力，其中對環境污染的厭惡、暴力的威脅、財富分配過於懸殊，以及缺乏休閒場所等的切身關係，看得特別嚴重，甚至產生了逃避惡劣環境的心理，或向海外發展、或移民他鄉，造成了大眾心理不安，也影響社會正常性之發展。

基於個人是社會組成的基點，在教育普遍、資訊豐富的條件下，個人要求更為安全的生活，是理所當然的事。儘管台灣地區就一般生活水準，

已為國際間高消費的地區之一，但並不被認為是有高生活品質的地方，甚至被認定是人類不適居住之所，這種情緒上的形容詞，固然失之主觀偏見，然確也顯露出台灣地區文化的文明度有待開發。

往者已矣！來者可追。與其懊惱過去的日子裡，缺乏人文精神的維護，不如即時付諸行動；不再責備古蹟的破壞，不再只是惋惜文物的流失，而必須重新整理已有的，或可得的歷史資源，然後再以專業的眼光，實施與國際間同步的文化活動，如此才是社會發展應有的積極態度。

文化活動之所以成為現代生活的價值肯定，乃在於它能凝集人類精神的著眼點，可激發人性向善的心志，作為照耀人類價值的火把，引領走向幸福生活。而作為文化精華的符號或象徵，應該都集中在藝術的表現上，然而藝術的意義，常隨著歷史變易，而有不同的詮釋。換言之，社會的發展或意識投射，往往是制約藝術形質的因素，因此作為博物館的工作者，洞悉這些變易的要素，是理解為何人性之所以需要休閒文化，來平衡精神生活，或作為最高生活目的的條件。

我們的社會發展，既已具有高度開發的條件，便不能不緊跟著時代腳步，就以生活品質的講求，必然要從深度與廣度間著手。文化活動的深度與廣度，除了生活的現實外，大致上集中在博物館等文化機構的發展上，先進國家以博物館數量的多寡，成為該國開發程度指標上的審視，台灣地區現有的博物館數量，已達一百卅餘座（註5），其中有些館設置在各縣市文化中心內，也有不少是私人設立的博物館（尚有很多的私人收藏品，都具設置博物館的條件，不列在資料上。）此在說明，生活在台灣地區的大眾，已要求較完善文化生活的傾向，也具備邁向休閒生活的基礎。

當然真正的休閒生活，必須要有以下數項要點；它是無所為而為的身

心活動；是知識的再生泉源；是精神放鬆後的興奮；是自發的自由學習活動；是不定性而有秩序進展；它是使人的生存價值感受到幸福的。以此類推，休閒生活應用在生活上的現實，並不止於口腹之慾，或是浮華的熱鬧場面，而是要在個人的內在與外在，取得可信度的恆常與期待，使之自我能在時空交集中，感覺生活的有意義，並且充滿希望，進而融入社會之整體，把自身的幸福推廣到社會各階層。這一層社會的組合，有史以來，大都集中在宗教文化上，也有些在慈善事業上，或者是學校教育上，它們分別扮演不同程度的教化功能。然而時至廿世紀末期，甚至是迎接廿一世紀來臨時，人類的社會行為，在科技、資訊與教育的普及，對於人性的尊重，更趨於繁複多元，也更要自己在群體中，要求有自主思考與生活的空間，並隨之成長自身，也成長整個社會，畢竟在群體與個體之間，已互為依存的整體。因此，單項的個別學習，或浮幻的空泛生活，已不足以使自身得到滿足，相對的一個綜合性文化團體－－博物館－－在二百年來成為有系統有組織的形式以來，正緩緩發光，是人類文明的光源，從中可以得到各項經驗的傳承，包括自然的、人為的、藝術的，即是自然性、科學性與藝術性的綜合。

# 四、結語

博物館的分類繁細，其性質不論是科學的、藝術的或資訊的，其呈現的方式，大都是公開而不具營利目的之事業，儘管或有門票出售，仍然是為公眾所設立的機構。它並不專為某一階層服務，而是大眾生活的整體，都被列為服務對象，因此它具有民主性與自由性，同時具備教育性與傳播性，可以使大眾在這項公眾的服務上，受到平等公平自由的對待，並藉之自我成長，也讓社會成長。這種性質，便是休閒生活的真義，好

比休假是放開心緒，重整思維，推陳出新，使之精神飽滿，使為再衝刺的力量，而不是休假後，精神不振、人生乏味、請假連連的現象。

台灣地區社會的發展，經過五十年來的辛苦經營，或許尚不能與先進國家的休閒文化相比擬，但在休閒文化的積極推展之下，作為象徵高度文明的博物館功能，正是休閒文化的具體表現之一。我們擁有與人口比例甚高的眾多各類博物館，當然是提倡休閒生活的最好時機，而作為休閒文化象徵的博物館文化，其經營方式是否要有所改變，有所規劃，這是社會大眾所要關心的課題。

為迎接廿一世紀，以社區文化為主題的社會型態，必然要使博物館功能彰顯於各個角落，包括學習、體悟與實現，其中把文化由室內推出室外，與大眾共享，由精緻化到普遍化，與環境共有，使物體化到人性化，與生活相融。因此，博物館乃是社會發展中，由物質性，經過精神提昇，達到人性價值肯定的文化角色，具有個人與社會交融的積極性功能，進而促發國際間社會的發展。

當我們的社會發展，達到一定的水準時，休閒生活所蘊育的文明，便是人類生活品質的保證，也是人生價值肯定的契機。作為休閒功能的博物館，其營運的理念與所扮演的角色，將更趨於現代化與國際化，更為大眾生活的重心。

**註釋**

1.胡駿著，《博物館縱橫》，中國青年出版社，1989年，P.1。

2.張暉編，《外國博物館》，新疆美術攝影出版社，1994年，P.1。

3.有人以為檳榔是愛情果，在少數民族的喜慶典禮上，就有互敬檳榔的習慣。

4.其他指標尚有大學數量與圖書館的數量，以及普及情況均被列一個地區或國家開發程度的依據。

5.陳國寧著，《博物館的營運與管理》，台灣省政府教育廳出版，1992年。

# 博物館營運趨向

　　本世紀被視為博物館的世紀，因為在近代一百年左右的時間，國際間相繼成立的各類博物館，是前世紀數量總和的十倍以上，有些地區甚至還超過百倍以上。例如台灣地區的博物館數量比例已躍居世界前茅，而大陸近十年來的考古發掘，事實上也是受全球注目的地區。博物館已被視為一個國家發展或開發程度的象徵，因此更引發有識者的關注與研究。

　　就在各地紛紛成立博物館或美術館之際，博物館間的國際組織也相繼成立，包括最龐大的世界博物館聯合會（ICOM），以及各國間自行設立的相關組織，都全力在為博物館事業而努力。這種蓬勃氣象，顯示博物館工程正方興未艾，有待有志之士繼續開發。誠如一九九五年ICOM會議在挪威舉行時，揭示「以博物館作為融合不同文化的媒介體」的宣示，正是說明未來博物館工作的任務與方向。

　　在面對廿一世紀來臨時，世界關注的問題究竟以何種問題為中心，人類學家一致認為那便是文化與經濟二項大問題。因為在冷戰結束後，世界性爭論已從政治、戰爭中演進成為人與人價值認同的戰爭，價值的層次，一個是文化，一個是經濟，都直接扼住人的生存空間。首先以經濟來說，貧富的差距、對物質的需求，似乎不若幾世以來的缺乏，並且在互為牽動的過程中，活化了人與人之間相濟的意願，使之能互通有無或互為因果，當今社會發展的勞資爭論，就是這個問題的中心點，在未來的世紀間亦將有合理的分配與安置。再次是文化問題，因為文化是大眾生活的基本元素，任何一種生活就產生一種文化，當文化成為習慣或經驗時，純粹是社會發展的一項意識行為，在全然投入與必然進入的生活

習慣中，便產生了認知的價值觀，也是人之所以為人的目標趨力。本世紀末的獨立運動或蘇聯解體，何嘗不是這項自覺的產物。也就是說族群成為共同意識的結合體，同時是生活方式的選擇目標，當別的團體或意識與某一地區的大眾不相融時，戰爭或衝突必然再度產生，當然此項事實是文化價值的認同問題。

作為博物館一員，必然要從工作中，體悟到自身的任務，與對未來工作的展望。廿一世紀來臨前，工作者在確立博物館事業的功能後，更要研究人類生存的意願與空間，不像開世紀之初的宗教治國或城邦治國，而是演化成為各族群相輔相濟的國度，必須注重到文化認同的實相，將組合成無私公開的學習，與終身的全人教育。其中最好的理念，則是新人文主義以人為本的服務機制，以彌補因科學分析而消退的宗教意識；換言之，以宗教為中心的社區性生活方式，在流失了精神凝聚時，必須有另一主體力量，才能夠促成人類過著有價值的生活。那麼價值的指標究竟是主觀的還是客觀的，社會學家有諸多的主張，但「凡是堅持審美價值不是決於文藝作品本身的客觀性質或脈絡，而是相對於欣賞者的喜好或厭惡而定」（註1），仍然值得探討。正如美學的原理，絕對美與相對美的分野，乃在個人對事理比較分析的結果，相對便成為價值性與否的個人判斷，它不僅有很主觀的個人認同，更有集體性的意識結合作用。當一種價值被另一種價值所替代時，必須有足夠的時空要素積極活動，因此，博物館適時補充所流失生活價值的任務時，便是社會學家測定出廿一世紀的生活重點，乃在「社區文化」的型態，作為發展社會、服務社會的基本單位，使大眾重拾精神生活的實際活動場所。此蓋因博物館具有多功能的效應，並可從各類型的館所，提供專門性的知識與休憩資源。

　　由於社會的變遷，國際間除積極投入大型博物館的建造外，小型、專業性的博物館也順勢發展。以台灣地區爲例，各類博物館的設立，其比例之高，已具世界博物館設置標準，並達到相當密度的分配。在營運上的理念，也因爲專業人員的不斷增加，而有更精細的分工，不再是公務員調任的管理，必然也是世界潮流所激發。在人才需求孔急下，未來投入這項專業領域的科系所，也將相對增加，而且專精於博物館事業的管理者、研究人員、安全人員等等，也將面臨更嚴格的考驗。

　　至於館際間競爭或交流，將由小而大，由點而面，以致全國性與國際間的合作，是未來博物館工作的重點。畢竟在非營利的事業中，博物館設置的目的，是屬於文化性質的事業，具有研究古往今來、或各民族間文化差異的意義，其展現的效應是屬於歷史的、人文的、社會的、教育的。節目性的活動將相對減少，學術性的設計將適時提高，因此，展示內容是否充實，往往成爲大眾是否接受的依據。

　　對於古文化國家，其古蹟與文物，會因發掘而增加它的數量與新鮮度；相對的，對地處新開發之地區，其博物館的營運必然遭受到較大的困難。但不論那一類的博物館，其設置的目的，都是要求真實可靠的展品，這也是博物館職業道德規範之一，若沒有必要不可提供複製或仿造品作爲展出的文件，以求發現文化經驗的喜悅，而不是蒙太奇的虛幻不實。因此，即如台灣地區博物館的設立，必須在周延的考量下，評估博物館設置的軟硬體資源是否能達到某一水準或標準，否則只有硬體的建築物，充其量只是成立博物館的第一步，往後充分的典藏品與管理，才是一個博物館的靈魂。當然就地取材，是分類博物館特色的來源，專業人員是否能從歷史的眼光、社會學的需要來衡量並保留地方文物的特色，將也是未來博物館專業人員教育的重點。

基於上述的理由，建立已屆四十年的國立歷史博物館，其營運的策略，將不再是活動性或節目性的展覽，也不比以往只選擇一些高知名度的展品展示，或應酬式的展出，未來趨向將是學術化、專業化、精緻化的需求。以適應社會發展需要，包括國際化、現代化、本土化，使之為普遍性的高質量展覽，服務對象則為全體人類的全人與終身教育。因此，更為長時間的研究工作，將是探掘文化源頭的策略之一，而實事求是的精神，將配合企業化的管理，將社會的資源凝集在一起，還原至社會發展的動力，並以學術作基礎，還原博物館功能為指標。為迎接下一世紀，國立歷史博物館必須著手工作的項目，分述於後。

# 一、文物收藏與維護

作為一個國家的歷史博物館，必須要有足夠的文物支持歷史發生的事實，以證明斯地祖先們奮鬥的足跡，使其經驗傳達給後代子孫，作為生活的知識與智慧，繼而興起愛鄉愛民的情懷，為呵護文物的完整而努力。台灣地區有關歷史文物，除了原有的收藏品外，幾乎沒有足夠或再增加的文物，能完善地展現歷史的進化軌跡，因此，有系統的收購文物品計劃，必須在預算與經費配合下，擬請專家共同參與選購文物的工作，使該館能在下一世紀來臨前，成為我國，乃至國際間最能展現完整歷史的博物館。當然在衡量經費與專項收藏時，若以人文為主的高古器或碑石，將是該館專業研究的重點。其要求條件，必須具有學術研究的資源，以及具有教育性質、能展現或還原當時代社會現象的文物，該是第一優先考量的目標；若僅是觀賞的美術性質物品，則列在第二線收藏，以便求取較為妥善的文物系統，將有助於館務的推展，包括展示、教育、研究等功能。

今日博物館的建立，乃是專業文化的研究機構，已不是過去所謂的貯藏室格局。當文物入藏以後，整理、登記及維護是基本要求的工作。因此，如此善待已入藏的文物，將是台灣地區未來博物館的重點工作之一。收藏品固然要以館性的需要，有系統地實施專題收藏，但是在這些藏品中，也應分門別類，設立各項維護室，以確保藏品的永久完好如初，例如青銅器的修護或維護、古陶瓷之保管與維護、絲織品的整理與放置、書畫的收藏環境與保護等等都是很專門的學問，即使是石雕的展示，看起來較不易毀損，但溫濕度的關係，仍有加速風化的危險。總之，不論是本館或其他友館的收藏品，必須要有專門維護機構，才能保有不變的收藏品，以利博物館館務推展。當然除了國際間已有的技術要引進外，加強自身能力的教育，也是最直接最有效的方式，所謂臨床工作，就是這個道理。近日內本館將請教原子委員會，詢問有關以放射元素為書畫消毒的方法，可能遠比一般薰蒸法有效，此為實例之一，其他如有收藏空間的標準化，將是該館的新措施之一。

## 二、科技應用

文物為主的博物館，雖不若科學性博物館，但以科技方法保護文物，當是國際間的工作重點。本節所指的科技應用，則是應用新媒材傳達新訊息，以擴大博物館功能，即如前述的「行動博物館」，或稱之為「家庭博物館」，本來就是應用電訊系統，與製作錄影帶、幻燈片、出版專書作媒介體，但仍屬實驗階段。往後除了加強這些工作外，更要進一步以多媒體ＣＤ的製作，發行全國及至國際間友館，實施國際村效應的理念，縮小時空的隔閡，將是為何加入國際網路的動機。

就館務運作中，對於本館文物的整理存證，將以電子媒體管理，諸如

攝影、分類、保管、展示等，都需要一套完備的科技應用，以確保展品的安全，包括防火、防盜、防災的新設備，無不是採取最精進的科學方法。根據國際間聯盟以及各項館際合作，將增設各類連線同步機體，以互通有無，共享資源，都是未來博物館要積極籌設的工作，甚至前述文物的修護，也可利用科技管道，實施合作支援。國立歷史博物館鑑於設館之性質，具有學術研究與保存文物的任務，有關考古工作與田野調查，正是發展館務的新契機。如海下考古工作與台閩文化源流調查，是近年來的兩件大事，若沒有科技的支援，將無法達到預期的效果，諸如天文知識、海洋環境、打撈工程，都得有足夠的科學性與技術應用，就是已出土的文物，仍然有待各個專門性的科技配合。八十六年度該館曾在澎湖外海試探古沉船，取樣出八十件的陶器品與木屑，均依性質陳送中央研究院、木業試驗所分別依科學方法鑑定。因此，科技的應用，除了館內自行設置外，亦可和國內外相關機構合作，以確保博物館旺盛的機體活力，促進人類共有的寶貴文物，得以發揮其光彩。

# 三、文化與經濟關係

前述已說明廿一世紀來臨的兩大問題，是文化與經濟互為表裡的作用，也是博物館必須關注的問題。至少在象徵意義上，博物館就是文化的具體呈現物，並且也認為一個國家開發程度，可以依該國有多少博物館為標準。如先進開發國家，其博物館的數量與人口品質成正比，如德國、美國、法國、日本等，無不在博物館事業上大力經營，尤其德、日在二次大戰過後，能迅速恢復國家的生機，與其博物館的設立，不無因果上的關係。據資料顯示，他們一致認為博物館的收藏品或展示工作，是儲蓄人類智慧的場所，也是作為思考的文物，不僅可以開拓視野，也可以

凝集才智，一則提昇精神文明與價值，再則激勵見賢思齊的意志。

　　尤其，在各民族紛紛覺醒的時刻，文化型態均應受到重視，將不同文化背景的環境深切研析之後，才能據以判斷其價值，進而採取共存共進的步驟。日本人對於這項工作極為積極佈置，並設立民族學博物館，其附加功能，就是研究各民族間文化的異同，以為交往基礎，至少能知己知彼，使民族間因文化不同而互相猜忌的程度減到最小，進而加強彼此交往的熱絡，才不致再引發戰爭，殘害生靈。也因為如此深思，所以國際間才體會到博物館乃為各民族交融的媒介物，進一步說有如宗教性安全人心的力量。

　　「人心安全，幸福可期」所營造出的氣氛，人類據此珍惜生命的價值，才會為價值提昇而奮鬥。各個不同文化環境所產生的價值觀，將是博物館要為大眾服務的項目之一。因此如何運用人力資源與物質供應，則是一個地區或國家所關注的問題，且與國家的富強絕對相關。除了文化事業本質上就是生產工程外，能擁有豐沛文物的博物館，必然是受到這個國家重視，並且有能力經營博物館，這種現象除了表示國家有雄厚的經濟基礎外，將會提供大眾再生知識的機會。如此一來一往，博物館將成為有形經濟與無形經濟增產的中心，前者指的是觀眾文化消費的增值，可能是金錢的、或物質的增多，後者則是知識的通達，使之精神價值受到肯定。

　　廿一世紀的文化與經濟，勢必在博物館的積極開發下，有個調和性的抒發，將是人類幸福與否的指標，不過這得在博物館的營運理念上，能夠有個較高品質的策略，才能發揮其功效。本館在階段任務完成後，將朝著社會的需要前進，在文化與經濟上有較深切的省思。

博物館行銷策略

國立歷史博物館所從事的海下考古工作，肩負了學術研究與保存文物的任務。圖為一九九六年九月八日發現將軍一號沉船的古物堆後潛水夫進行測量的工作。

國立歷史博物館從事台閩文化源流的調查工作，對於保存台閩的寶貴文物，不遺餘力。圖為該館台閩文物工作小組於一九九六年六月二十七日赴金門金龜山貝塚遺址採集貝類標本情景。

# 四、教育與學習

博物館為非營利的文化機構，具有教育研究之開發功能，基本上是提供大眾的學習機會，不過它的性質是自由性的、自願的，也是全人的、終身的，並不是強迫的學習，而是選擇性的吸取。基於此若要迎接新世紀的來臨，必須加強教育功能的發揮，策劃有深度與廣度的專題展覽，佈置良好的學習環境。

根據教育學者杜威（John Dowey）的理論，認為教育有自由性質與民主性質的內涵力（註2），作為博物館在沒有課程制度的學習環境下，任何一項展出或活動，必然是在彰顯教育的功能與意義上，投入較多的心力，其中要求的活動必須要具有下列的意義。

其一是**自由性**。任何一項展覽或活動，必須兼顧到大眾各階層的需要，由硬體設備到軟體設備，均應採多樣性的情境，以適應不同需要的大眾。儘管到博物館的年齡層大致以高中生與大學生為多，其次是初為人父母者，但不僅是國內觀眾，即使是外籍人士，都在博物館服務範圍內，因此，如何營造自由選擇的環境佈置，是極重要的課題，好比說明文字的大小、導覽的適當，都得留下可供不同階層觀眾自由選擇的空間。

其二是**民主性**，亦即開放性。最主要的觀念在於觀眾也是博物館的成員之一，使觀眾進入博物館在平等民主的環境下，能尊重展覽設計或服務人員，甚至自己也是工作者之一，包括自重人重、人教己教的環境佈置，使觀眾能在參觀博物館學習到民主風度，達到自我研修的目的。

其三是**經驗性**。博物館的文物展示，基本上是觀眾的認知行為，當某物品能引起觀眾興趣時，有連續加強其經驗的驅力；當各項經驗累積到某一層次，必然會提昇大眾的欣賞能力，觀眾便有進一步追求另一經驗的希望，如此情境的佈置與要求，才能活化博物館的功能。

　　此外，筆者一向強調，博物館是情、智、意的學習場所，具有溝通、資訊、圖證與休閒的功能；而且博物館是見賢思齊或心嚮往之的場所，就精神層面是價值的肯定處，具有知識再生、意志凝集的地方。因此，國立歷史博物館必須依這些任務的昭示下，策劃更具時代意義的研究與活動，使它真正成為民眾終身學習的場所。

# 五、專業能力的提昇

　　博物館專業人員，計有行政的、學術的、安全的、企劃的、教育的等人員，尤其是各類文物的學術專業，是一個博物館的靈魂，失去靈魂，博物館充其量只是展覽場，或是陳列場、活動場，不能展現其應有的功能。

　　台灣地區歷來對於各類博物館的認知，大都停在社教機構，並以此範圍作延攬人才的標準，以致館長的任免，常由一般教育行政人員調任，不只使博物館業務陷入停滯，甚至被任命者也有自認降調的疑慮。如此這般的想法，實在是對博物館認知不足的原因，館長的任命如此，就不必說明館員是否都很熱心於該館的各項專業工作。

　　但面對新世紀的來臨，對於過去累積經驗與抱持理想的館員同仁，不但要加以肯定，彰顯他們的成就，能被大眾所接納與讚揚，並且提供更為廣闊的環境，發揮他們的專才，畢竟專業或專家是經驗累積與深度研究的結果。

　　再以國立歷史博物館為例，近程目標是使其本身專才，能得到施展的機會，包括提供學報、叢刊、雙月刊的文字發展，並選擇自己的專才，實施籌劃展出活動，以應手腦並用的效應，再進一步評估其適應度與表現能力，作為專業進修或深度精研的參考；遠距目標，即加強館員專長，

認定與專業研究。前者是不斷地依館務發展，研發相關自己興趣的專長，例如書畫研究，可擴及金石或文學等；後者則是強化自身原有的專業，使其深化與廣化，並擇期聘請專家指導或出國學習，吸取更高深的學識，當然若能加強語文能力，參與國際會議，也是進修的方法之一。

至於其他專業的提昇，除了專才教育的訓練外，能做中學、做中想，在工作領域上的充分學習，其效力當可達到預期目標之外。對於行政人員等一般庶務工作者，亦將實施學理性的課程，不論是定期或不定期，務必隨時提供國家政策、社會需要，包括法令、社會學、心理學、教育學、安全防護、民族文化學、美學等，才能成為一位稱職，也能尊重他人的博物館館員。國際間這類學習活動很興盛，國內亦開啓進修大門，或由主管文化單位主辦，或委由各博物館承辦，大致都依實際需要進行。國立歷史博物館當然跟進國際潮流，實施在職訓練，並以實務演練的工作為主。事實上，從單一專題的工作上也可以評估專業素養的程度。

# 六、交流計劃

國際間文化的交流活動，大都被列在國家的施政工程進度運行。有時候配合博物館的整修，將藏品作為國際交流活動的資源，如一九九六年法國龐畢度藝術中心的畫廊以及奧塞美術館，均要休館二年以整修建築體，便允諾把收藏品運出國外，作為交流性的展出，一則不僅可以達到文化互動的效果，再則也可以籌劃出一筆整修經費，真可謂一舉兩得。

但館際間並不完全靠有某一個休館的展品，作為交流活動的依據，應該要有較完善的計劃，才能實施正常的交流活動。其中如展品與專業人員的交流，是被視為主要的工作。展品交流無疑是有主題有系統的對等計劃，才能得到雙方的認同，在選件與主題上，是雙方共商的結果，而

博物館行銷策略

國立歷史博物館所舉辦的 「亞太地區博物館館長會議」 即為常態性的學術討論會議，亞洲的博物館專
業人員因而得以互邀參訪，經驗交流，文化互動。（上下二圖）

不是硬性推薦某一個展覽，如何很適當地達成共識，則是交流過程中的一項心得，也是增進專業能力的方法。

另一項是人員交流，包括互邀參訪、定期會議或學術討論，都可增加專業人員的知能。然真正的人員交流則以易地服務最佳，如甲館館員與乙館館員互換駐館工作，將是學習不同國度習慣或理念的最佳途徑。例如國立歷史博物館已擬定計劃，希望派員出國做短期服務，以換取友館也派人來館服務，這種互為學習的措施，在國際間已行之有年，期待該館同仁亦能欣然接受這項計劃。

當然交流活動，不僅前述二項，如學術交流、藏品交流、義工交流、會員交流，甚至技術交流、經費交流等館際活動，都是迎接新世紀所必須設想周到的工作。

博物館本質上是教育中心、研究場所、學術園地、宗教情懷、文化機構，它具有活化舊經濟、生產新知識的功用，並適應各個不同階層的大眾，也可以突破文字或民族間的障礙。不論是否要經過專人的服務，它自身就具有原創性的氣質，在它形成文物受到保護時，作為博物館館員，當要洞悉它的屬性是全人類所共有共感的經驗，配合新時代，為博物館的再生力，接通能源，好讓它繼續發光耀人。因此，未來博物館的營運方向，將是一種企業化的管理方式，是主動提供服務，而非靜態等待人來欣賞，訂定有目標、有理想、有任務的工作。

---

註釋：

1.見陳秉璋、陳信木合著，《藝術社會學》，巨流圖書公司，1993年10月，P. 221。

2.見賈馥茗主編，杜威原著，《經驗與教育》，五南出版社，1992年7月初版，P. 29-P. 75。

表一：國立歷史博物館經費來源(Sources of Income)一覽表
（一九九四年三月～一九九七年二月）

單位：新台幣

| 經費來源　　　　年 | 政府部門 | 其他政府機構 | | | 企業團體 | 基金會 | 個人 |
|---|---|---|---|---|---|---|---|
| | | 教育部 | 文建會 | 其它 | | | |
| 1994.3~1995.2 | 135,963,500 | 0 | 0 | 0 | 0 | 0 | 0 |
| 1995.3~1996.2 | 137,237,000 | 28,931,645 | 13,013,080 | 158,160 | 0 | 1,220,000 | 350,000 |
| 1996.3~1997.2 | 138,302,000 | 26,910,674 | 8,500,000 | 60,394 | 1,100,000 | 200,000 | 1,550,000 |

3/1/1997 製表

表二：國立歷史博物館產出（Output）表
（一九九四年三月～一九九七年二月）

| 產品 \ 年 | 中間產品 (Intermediate Output) | | | 最終產品 (Final Output) | | | | | ※ 非博物館服務 (Non-Museum Service) |
| --- | --- | --- | --- | --- | --- | --- | --- | --- | --- |
| | 典藏 | | | 學術性產品 (Scholarly Output) | | | | | |
| | 件數 | 主題展 | 經費 | 展覽次數 | 參觀人數 | 教育活動參加人數（如座談會、研習營、導覽） | 上網路人數 | 出版品冊數 | 文物商店經營成果 |
| 1994.3～1995.2 | 3,167（編織：470件 錢幣：2,635件 其它：62件） | 0 | $20,063,672 | 23 | 296,069 | 16,365 | 0 | 9 | $32,296,440 |
| 1995.3～1996.2 | 99 | 7 | $20,115,000 | 42 | 321,870 | 95,444 | 0 | 43 | $58,434,333 |
| 1996.3～1997.2 | 486 | 6 | $20,356,855 | 25 | 662,029 | 232,800 | 42,179 | 46 | $77,973,194 |

※即非博物館經歷所支付之資源產出

3/1/1997 製表

# 參考書目

李賜仁著，《成功行銷的典範》。台北：遠流出版社，1995。

陳秉璋、陳信木合著，《藝術社會學》。台北：巨流圖書公司，1993。

張暉編，《外國博物館》。烏魯木齊：新疆美術攝影社，1994。

陳國寧著，《博物館的營運與管理》。南投：台灣省政府教育廳，1992。

Cyril O. Houle, *Governing Boards* (Jossey-Bass In., 1998)

David Osborne and Ted Gaebler，劉毓玲譯，*Reinventing Government*
　　《新政府運動》。台北：天下文化出版公司，1995。

Daniel J. Sherman and Irit Rogoff (ed.), *Museum Culture* (London：
　　Routledge, 1994)

Diana Crane, *The Transformation of the Avant-Garde* (The University
　　of Chicago Press, 1987)

Diana Cochrane, *This Business of Art* (Phaidon Press Ltd.,
　　1988)

Dorothe H. Dudley & Ivma Berold Wikinson, *Museum Registration
　　Methods* (The American Association of Musuems, 1989)

Elean, Hooper Greenhill, *Museums and Their Visitors* (Routledge,
　　1994)

黃光男著，《美術館行政》。台北：藝術家出版社，1991。

胡駿著，《博物館縱橫》。台北：中國青年出版，1989。

Jonathon Bryant, *The Principles of Marketing：A Guide for Museums*
　　(Association of Independent Museums, 1988)

John H. Falk and Lynn D. Dierking, *The Museum Experience* (Washington : Whaleback book, 1992)

Justin Lewis, *Art, Culture and Enterprise : The Polities of Art and the Cultural Industries* (London and New York : Routledge, 1990)

Jeffrey C. Alexander and Steven Seidman (ed.), *Culture and Society, Contempory Debates* (Cambridge University Press, 1990)

Janet W. Solinger (ed.), *Museums and Universities : New Path for Continuing Education* (Macmillan Publishing Company, 1989)

任莉莉，《博物館藏品徵集與登錄管理之研究》。 文史哲出版社, 1992

John Dewey 著，賈馥茗主編，*Experience and Education* 《經驗與教育》。台北：五南出版社，1992。

郭崑漢著，《行銷管理》。台北：三民書局，1984。

呂濟民，《博物館暨文物工作論叢》。台北，1991。

M.C.Malaro, *Museum Governance : Mission, Ethics, Policy* (Washington and London : Smithsonian Institute Press, 1994)

Peter Vergo (ed.), *The New Museology* (Reakion Books Ltd., 1989)

Philip Kotler 著, 何雍慶、周逸衡譯，*Marketing Management* 《行銷管理》。台北：華泰書局，1986。

P. F. Drucker 著，余佩珊譯，*Managing the Non-profit Organization : Principles and Practice* 《非營利機構的經營之道》。台北：遠流出版社，1994。

Patrick J. Boylan (ed.), *Museum 2000 : Politics, Professional and Profit* (Museum Association and Routledge, 1992)

Robert Lumley (ed.), *The Musuem Time Machine* (London and New York : Routledge, 1988)

Robert G. Chenhall and David Vance, *Museum Collections and Today's Computers* (New York : Greenwood Press, 1988)

Sue Runyard, *The Museum Marketing Handbook* (London : HMSO, 1994)

Susan Pearce (ed.), *Museum Economics and the Community. New Research in Museum Studies : An International Series* (The Athlone Press, 1991)

Stephen E. Weil, *A Cabient of Curiosities : Inquires Into Museums and Their Prospects* (Washington and London : Smithsonian Instition Press, 1995)

T. J. Hannagan, Marketing for the Non-Profit Sector (London : The Macmillan Press, 1992)

《辦公室管理》，台北市專業秘書協會編著，聯經出版社，1994

# 黃光男 簡歷

1944・生於高雄縣。專長水墨畫創作、
　　　美術理論、散文創作與博物館行
　　　政工作。曾擔任教職三十餘年，
　　　博物館館長十餘年。

**學歷**
1964・屏東師專
1969・國立藝專美術科
1981・國立高雄師範學院國文系
1985・國立台灣師大美術研究所碩士
1986・國家甲等特考優等及格
1994・國立高雄師範大學文學博士

**經歷**
・國小、國中、高中美術教師
・屏東師專助教、講師、副教授
・國立藝專講師、副教授、教授

・中央大學、輔仁大學、國立藝術學院、國立
　台南藝術學院美術研究所兼任教授
・國立台灣師大美研所兼任教授
・高雄市中國書畫協會理事長
・台北市立美術館館長

**現職**
・國立歷史博物館館長
・中華民國博物館學會副理事長
・國立台灣師範大學兼任教授

**博物館行政之相關著作**
1991・美術館行政（Museum Administration）
　　　藝術家出版社出版
1997・美術館廣角鏡（Widerscreen Views of
　　　Fine Arts Museum）
　　　藝術家出版社出版

國家圖書館出版品預行編目資料

博物館行銷策略= Museum marketing strategies/
　　黃光男著 ---- 初版 ---- 臺北市
　　：藝術家，　1997〔民 86〕
　　　　　面 ： 公分
　　ISBN　957-9530-84-X　　（平裝）

1.博物館 - 管理

069.4　　　　　　　　　　86011395

# 博物館行銷策略
## Museum Marketing Strategies
黃光男◎著

發行人　何政廣
編　輯　王庭玫・王貞閔・許玉鈴
美　編　蔣豐雯
出版者　藝術家出版社
　　　　台北市重慶南路一段 147 號 6 樓
　　　　TEL：（02）23719692～3
　　　　FAX：（02）23317096
　　　　郵政劃撥：0104479-8 號帳戶

總　經　銷　時報文化出版企業股份有限公司
　　　　　　桃園縣龜山鄉萬壽路二段351號
　　　　　　TEL:（02）2306-6842

印　　刷　欣佑彩色印刷有限公司
初　　版　1997 年 10 月
再　　版　2003 年 5 月
定　價　台幣 280 元

ISBN　　957-9530-84-X
法律顧問　蕭雄淋